紫砂正脉

瀧峰岩 著

復旦大學出版社

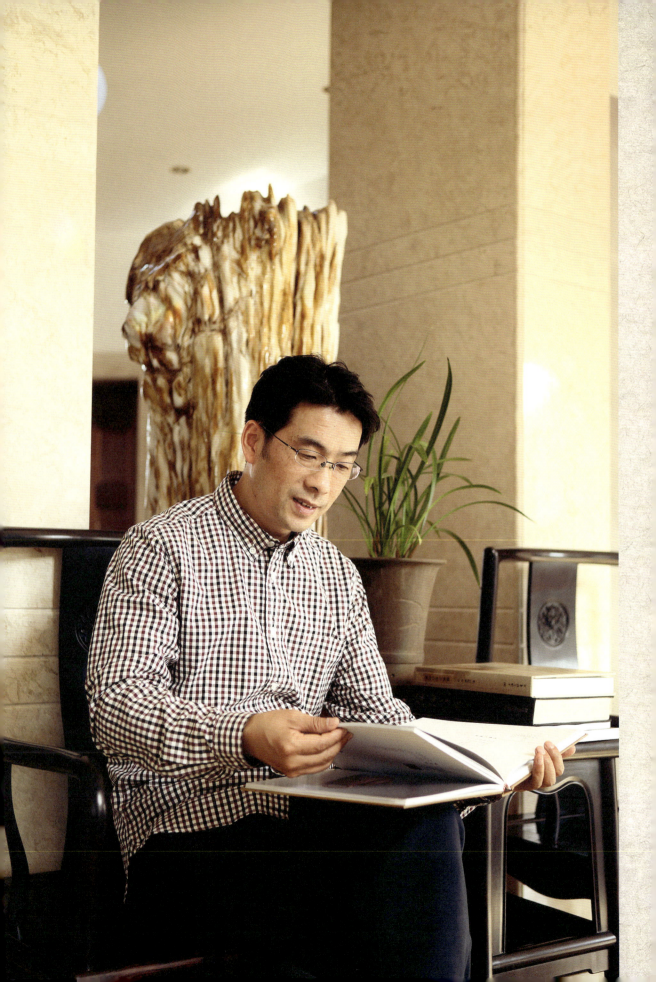

陽羨
鮑同泰

紫砂正脈

鲍峰岩

国家级高级工艺美术师，中国陶瓷工业协会常务理事，中国民间文艺家协会会员，中国工艺美术家协会会员，中国工艺美术学会会员，无锡市民间文艺家协会理事，宜兴市民间文艺家协会理事。出身于宜兴丁山白宕鲍氏陶业世家，陶都著名百年老字号"鲍同泰"（创于1845年）之嫡系传人。师从中国工艺美术大师吕尧臣，后又随母亲——壶艺泰斗顾景舟弟子、中国陶瓷艺术大师张红华学艺。自创山石轩工作室。作品以全手工传统光素器为主，彰显文人壶的文化品位，深得顾派真传。

作品荣获2009年第九届中国民间文艺·山花奖，2012年"中国精品茶具金羊奖"金奖，2012中国（深圳）国际文化产业博览交易会"中国工艺美术文化创意奖"金奖，2014"艺博杯"江苏省工艺美术精品大奖赛金奖等。并被中国国家博物馆、故宫博物院、紫光阁及各大省博物馆收藏。

序　言

鲍峰岩从艺紫砂已三十七年，不仅练就了扎实的做壶功夫，还在专业方面积累了诸多理论思考，他跟我说复旦大学出版社要为他出版一本《紫砂正脉》，欣喜之余热切期待。我始终认为，一个成功的紫砂艺人，尤其是当下的紫砂从业者，不仅要有精湛的制壶技艺，同样应该具有较深的文化学养和专业理论知识，否则难以行稳致远。

适千里者，三月聚粮；志高存远者，当十年沉潜。多年来，峰岩就是紫砂业中的沉潜者，面对喧嚣的紫砂商业活动，他沉静下来，这一静就是数十年，面对传统的紫砂行业，他却潜入进去，而且潜到艺术的最深处。沉潜不容易，沉潜是一种功夫。峰岩完全有炫耀自己的本钱，他出身陶艺世家，属于陶业重镇丁蜀葛鲍两家的鲍氏一脉。讲家传，他的母亲张红华是中国陶瓷艺术大师、研究员级高级工艺师；讲师传，1981年进紫砂工艺一厂，师从中国工艺美术大师吕尧臣先生，后又跟随母亲学做壶，其母亲是顾景舟的徒弟，峰岩则是顾老的徒孙，也等于跟随壶艺泰斗顾景舟学艺，并且的的确确接受顾老的教诲。然而他却默默无声，这和当今业界一些人拼命攀附名师或显摆家世来抬高身价相比，峰岩让我敬佩不已。

陶瓷艺术是当代世界艺术的重要组成部分，对当代人有潜移默化的影响。泥土是人类最富生命感的艺术材质。宜兴紫砂器的形成，一半是人工一半是火工，是东方哲学中"天人合一"的最高境界。

历史悠久的中国传统陶艺,已成为一种道,而宜兴紫砂则是道中之道,壶家每完成一件艺术创作,一定跟内在的精神、价值观和理念连在一起的。这种内在的精神、价值观和理念,称为"道",我们学习"艺"是为了上升"道"的高度,而非仅仅只满足于技能的提升,在我看来,峰岩如是。

宜兴紫砂,脉络延绵数百年,人才辈出,代现巨匠,一脉相承,传绪不绝。峰岩是新中国成立后从艺紫砂的第三代,是当今紫砂业界的佼佼者。

宜兴紫砂,因材质美、造型美、工艺美、装饰美、功能美、人文美而有其独特的价值体系。品赏峰岩的作品,点线面规而不僵,形态朴中灵动,拙中藏雅,可以说是集大美于一身,且每件作品都有思想。有思想的作品是活的,而能给作品思想的壶家为真正的艺术家,峰岩如是。

宜兴紫砂,天生高贵,放眼未来,更有期待。而像峰岩这样的用心、用脑、用手赋予作品鲜活生命的壶家,应得到藏家的致敬。

祝贺《紫砂正脉》出版,期望峰岩沿着这条正脉继续前行而不忘初心。

是为序。

中国陶瓷工业协会副理事长
中国艺术研究院紫砂研究院名誉院长
宜兴市陶瓷行业协会会长

2018 年国庆节

两岸砂情	144
形神气态	152
『五美』境界	164
大亨遗韵	174
巅峰与初心	186
养壶养心	196
竹之精神	208
得意忘形	232
镌刻文心	242
传统与创新	250
得奖之作	264
附录一 鲍峰岩印鉴	270
附录二 壶各部名称	272

目　录

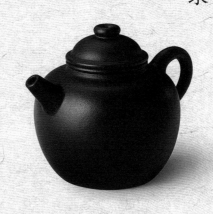

一代宗师	001
礼之传承	014
报得三春晖	022
吴经提梁	036
窑火的舞蹈	050
外师造化　中得心源	070
心摹手追	078
传奇鸣远	086
向经典致敬	098
饮之吉　匏瓜无匹	106
鸣远第二	116
管中窥朱	124
五色土	138

一代宗师

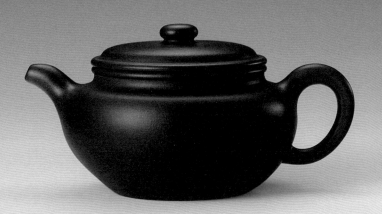

宜兴,战国时代称"荆溪",秦汉时名为"阳羡"。阳羡之茶,源远流长,古时就有"阳羡贡茶""毗陵茶""晋陵紫笋"等说法,产茶历史应早于1800多年前的东汉末期。成书于东汉末年的《桐君采药录》中有"西阳、武昌、晋陵皆出好茗"之说。晋陵,今常州,而阳羡当时属晋陵辖区,由此推断,阳羡出产的茶叶至少在东汉晚期就已美名远扬。

三国孙吴时代,宜兴所产"国山茶"名播江南。"国山",即今之离墨山。据《宜兴县志》载:"离墨山在县西南五十里……山顶产佳茗,芳香冠他种。"

唐代,伴随着国力的强盛,经济的蓬勃发展,茶文化也逐渐成熟,茶的饮用,遍及皇宫贵族、文人墨客、黎民百姓,甚至僧侣道士。"茶圣"陆羽为了研究茶的种植、采摘、焙制和品鉴,曾在阳羡之南山进行了长时间的考察,为撰写《茶经》积累了丰富的第一手田野调查资料。陆羽在他的《茶经·一之源》中记及:"阳崖阴林,紫者上,绿者次;笋者上,芽者次。"由于陆羽及当时一些茶人的举荐,"阳

羡茶"声噪一时,被选入贡茶之列,故有"阳羡贡茶"之称。诗人卢仝《走笔谢孟谏议寄新茶》有"天子须尝阳羡茶,百草不敢先开花"句,也充分说明阳羡茶在当时的至尊地位。

宋承唐风,阳羡茶每年进贡的数量并未减少。宋徽宗赵佶嗜茶如命,并著《大观茶论》,共二十篇,对北宋时期蒸青团茶的产地、采制、烹试、品质及当时盛行的斗茶风尚等均做了详细记述,这份珍贵的文献资料,对了解当时茶业的发达程度和制茶技术的发展状况,有重要的参考价值。曾四次到宜兴并打算"买田阳羡,种橘养老"的大文豪苏东坡,留下了"雪芽我为求阳羡,乳水君应饷惠山"的咏茶名句,令后人神往不已。吴自牧在《梦粱录》卷十六《鳌铺》提及:"盖人家每日不可阙者,柴米油盐酱醋茶。"茶在当时已成为"开门七件事"之一。

明代,阳羡茶依旧是贡品。明代许次纾所著《茶疏》,与陆羽《茶经》相表里,也提及有阳羡之茶。当时上贡的龙凤团茶,由于制茶工艺复杂,耗费太多的人力物力,有"一朝团焙成,价与黄金逞"的说法。唐宋延续下来的贡茶制度,造成各级官吏对茶农与茶工层层盘剥,矛盾愈演愈烈。从元到明,多次爆发小规模农民暴动,造成社会的不稳定。明太祖朱元璋诏罢"龙团凤饼","惟令采芽茶以进",改成散茶,撤销北苑贡茶苑,不再设皇家茶园。当时绿茶制作工艺基本成熟,散茶的推行,使品饮习惯开始有了极大改变。沈德符《万历野获编补遗》记载:"今人惟取初萌之精者,汲泉置鼎,一瀹

便啜,遂开千古茗饮之宗。"瀹泡散茶的饮茶方式,开始占了主流,并一直流行至今。文震亨在《长物志》中提到瀹饮法"简便异常,天趣悉备,可谓尽茶之真味矣"。

瀹饮法这一划时代的品茗变革,导致紫砂壶孕育而生,聚拢着碧云氤氲的茗香茶汤,简约清雅的瀹饮风气,与明朝的时代审美情趣相吻合,执壶品茗,成了文人墨客社交雅集中必不可少的内容。"清茶一啜,好香一炷,闲谈古今,静玩山水,不言是非,不论官府,行立坐卧,忘形适趣,冷淡家风,林泉清致,道义之交,如斯而已。"(明李诩《戒庵老人漫笔·真率铭》卷五)瀹饮法已蕴含着高洁风雅的象征意义。

紫砂壶的制作开始有了文人的参与,与工匠合作的佳话传颂至今,在他们的浅斟轻酌中,紫砂壶一洗缸瓦土气,紫砂精魂慢慢苏醒,文人风尚的熏陶浸润,提升了紫砂茗器的工艺价值,在工艺美术的历史舞台上流光溢彩。供春、时大彬、陈鸣远、邵大亨、裴石民……一个个在紫砂陶艺术史上的名家,成了紫砂历史上的一座座丰碑,精彩的紫砂历史长卷缓缓展开。

宜兴紫砂器,是继我国新石器时代的彩陶、秦汉时期的陶塑、唐朝盛行的"唐三彩",宋元的各种窑口瓷器陶具后,滥觞于太湖之滨宜兴地区创烧的陶艺珍品。

紫砂壶,历来是人们钟爱的品茗利器,有许多众所周知的特点:发挥甚至提升茶汤的优点,减少茶汤某些缺憾,"壶以砂者为上,盖既不夺香,又无熟汤气"(明文震亨《长物志》),且传热慢,保温效果好,等等。这些优异的性能,与独特的紫砂原料选择、加工处理,制作与烧制工艺,有着密不可分的关系。另外,紫砂艺术所具有的鲜明的地域文化特色,特有的文人雅士积极参与创作的传统,成就了造型工艺与时代文化紧密融合的艺术作品,是艺术性与实用性完美结合的典范,在中国陶艺史的锦绣画卷上,添绘了古朴精美而充满文人气息的一笔。

展开五百多年宜兴紫砂艺术的发展史,可以发现紫砂艺术的嬗变,固然与时代的更迭,经济的枯荣,民众的生活水平的变化息息相关,然而推动紫砂茗壶艺术发展的主要动力,却是茶文化的不断递变。壶为茶而生,因茶而盛。壶,使茶醇净而香;茶,令壶温润和雅,二者生死相依。

我1981年进紫砂工艺一厂,跟着前辈学习抟砂做壶技艺的同时,也学会了品茶。抟壶不懂茶,如同习书画不懂笔墨,是做不出一把真正的艺术与实用兼备的好壶的。

顾景舟先生是公认的当代紫砂界的"一代宗师""壶艺泰斗",他精于品茶,有紫砂作品底款闲章"啜墨看茶"为证。他不仅对茶叶挑剔,对泡茶的水也很讲究。他常说,喝茶,水要好,青龙山的水硬,不好喝,因为石灰岩有可溶性;而黄龙山是页岩,水甜,泡茶好喝。

1986年,顾景舟先生担任紫砂工艺一厂下属的紫砂研究所的技术所长,研究所内有若干工作室,顾景舟先生的工作室,在我们工作间走廊到底的房间,他会为各工作室的我们集中授课,记忆中共开课了二十讲,他亲切和蔼,平易近人,每天上午、下午都会走过来巡视一次,看我们做壶,耐心细致地指导,答疑解惑,厂里所有人都尊称他为"顾辅导"。因为母亲张红华是顾老的学生,我作为小一辈,叫他"公公"(宜兴话,祖父的意思)。

顾景舟先生生于1915年农历九月初十,宜兴川埠乡上袁村人(原名上岸里)。上袁村村民素有"耕且陶焉"的历史,诞生了一代代紫砂陶艺史上极有代表性的大家,如明末清初的陈子畦和陈鸣远、惠孟臣、邵大亨、黄玉麟、邵友廷、程寿珍、王寅春,等等,在紫砂发展史上具有极其重要的地位。

顾老生于斯长于斯,从小便受到紫砂艺术的熏陶。他天资聪颖,勤奋好学,六岁入学蜀山南麓的宜兴县第六高等小学堂(原东坡书院),除学习传统的"四书五经"外,还学习外语、数学、历史、地理和

音乐、体育,他学业出类拔萃,古文尤佳。小学毕业后却因国家动荡,战祸连连,家境贫寒,无力入中学深造,但他依然在家手不释卷,每日临池,苦学不辍。17岁开始学习制壶,心灵手巧的他,爱钻研,悟性极高,干活又心无旁骛,终日沉迷在五色土中,很快以出众的技艺,跻身名手之列,在紫砂界有了不小的名声。

1936年,顾老被古董商人郎玉书看中,与王寅春、裴石民、蒋燕亭等宜兴出名的制壶好手一起,被聘请至上海郎氏艺苑,抟壶仿古,顾老晚年提及这段经历,虽不无自省地说:"这是一段不光彩的历史……"但从客观角度来看,这段经历对顾老的艺术素养、鉴赏能力和技艺的提高,起到非常重要和关键作用。

当时顾老25岁左右,因技艺出众被选聘,和众多年长的紫砂名手一起工作,耳濡目染,学到很多。也有一种说法是:郎玉书把每位紫砂艺人的工作间隔开,互不见面,故也不可能交流学习,但究竟如何,顾老对此段经历三缄其口,讳莫如深。同时有机会观摩上手古董商们提供的明清传世紫砂珍品,与器物朝夕相对,悉心揣摩,深入研究其造型、制作技艺,分析其中精髓和奥妙,这种学习的机会,真不是蜗居当时相对闭塞的宜兴可获得的。仿制经典作品,必须仿得像、仿得真,还要仿得有前人的内涵和气息,无形中大大提高了顾老的眼光和手艺;当时还常为古董商仿制他们手绘的壶稿上的壶型,并仿冒名家的印记、署款,也使顾老的实际造型能力更上一层楼。

在顾老模仿、学习的这些紫砂艺人中,他对邵大亨尤为敬佩。

邵大亨,与顾老同为上袁村人,其他关于他的生平经历,只有

零星记载,现存的资料非常少,如生卒年,至今尚无定论,有说是清乾隆到道光,有说道光至咸丰,扑朔迷离的身世,蜚声海内外的名气,让邵大亨成了紫砂史上的一个谜。

在《壶艺的形神气》一文中,顾老高度评价:"大亨为砂壶艺术杰出代表,清嘉道以后百五十余年中,无有超越他之上者。"其后在《宜兴紫砂壶艺概要》中又提及:"经我数十年揣摩,觉得他的各式传器,堪称集砂艺之大成,刷一代纤巧糜繁之风。从他选泥的精炼,造型上审美之奥邃,创作形式上的完美,技艺的高超,一时传颂,声誉之高,大有'前不见古人,后不见来者'之慨。"从存世的作品看,邵大亨应受到了时大彬制壶风格的影响,但又自出新意,而顾老的作品,在传统造型上,又添加了自己的东西,形成自己独特的风格,可以说,在紫砂艺术流派中,从时大彬、邵大亨,到顾景舟,是一脉相承的紫砂正脉。

仿鼓壶,据传系邵大亨初创,原意是壶体模仿鼓型。后人仿制此式,又有了仿古之意,故此壶又称仿古壶;另说此款壶型最早见于近代赵松亭,按吴大澂授意所作。

顾老的仿鼓壶,身扁腹鼓,壶盖与口沿子母线吻合严密,整体骨肉停匀,收展有度,雄厚刚健,有一气呵成之畅。口沿宽阔,置茶倒茶皆便,非常实用。他常说,"首先要做到形似,其后做到神似,最后有突破而形成自己的风格"。每做一器,他反复揣摩,完全考虑成熟后,才动手精心制作,所做作品与传统传器相比,常有过之而无不及,符合时代的审美趣味。

顾景舟（摄于 1985 年）

仿鼓壶的创意虽源于鼓，但经过顾老的艺术归纳，抽象其鼓型，加强其鼓意，宽阔不臃，厚重不滞，肃穆不钝，精气神十足，静到极处又似壶的身囊内有战鼓声声铺天盖地而来，动感强烈，势不可挡，这种充满张力的视觉冲击力的产生，皆源于线条、角度的变化。

底槽青原矿出自江苏宜兴黄龙山，最早产于黄龙山四号井，后来黄龙山五号井和台西矿都有出产。20世纪末，随着经济发展和紫砂茶壶被社会公众所接受而大量需要，紫砂矿源被无规划地过度开采，著名的黄龙山四号井因崩塌而封井，矿源日益短缺，如此，底槽青原矿变得十分稀缺。

底槽青为紫泥的一种，颜色偏紫泛青，色泽纯正，细腻度高，烧成颜色具体要看矿料的成分构成和烧成温度。底槽青矿料的最大特点：原矿泥料中，常分布有青绿色的所谓"鸡眼"形状的不规则矿斑，此类矿斑应为紫泥原矿中，伴生了本山绿泥矿块或石英团聚物。这种"鸡眼"矿斑粉碎后陈腐炼泥，烧制成壶后，壶面金黄色的颗粒，经沸水冲淋后，有金砂隐现的效果，即世人称赞紫砂作品为"紫玉金砂"的来源；另因含铁量较高，有时壶身常有少许黑蓝色小点分布。

我这把紫泥底槽青的仿鼓壶，以顾老的壶样为标杆，完全按照顾老经典的仿鼓壶，一比一的尺寸，全手工完成。器型比例拿捏到位，对有多年操作经验的我来说，不算难事，难的是处理线条细节的微妙之处。顾老的仿鼓壶，虽平实无华，却充满端庄典雅、清健文气的韵味，他壶上的每一根线条都是活的、灵动的，变化着的，这是他的天分和日积月累的手上功夫。我推敲分析，思考摸索，试验烧制，以求无限接近，并从中不断获得自己的心得体会。

当这款仿鼓壶,经历了多次不满意的结果,最后出窑了自己较理想的作品时,不禁喜极而泣,手捧着尚带窑温的壶,向已故的顾老汇报与致敬。

顾老是跨越古今、承前启后的一代宗师,他的传世之作,是抟砂正脉,既有古风的身影,又有与时俱进的新意无限,蕴含着正统高贵的气息,是最佳范本,是我终生学习的源泉。

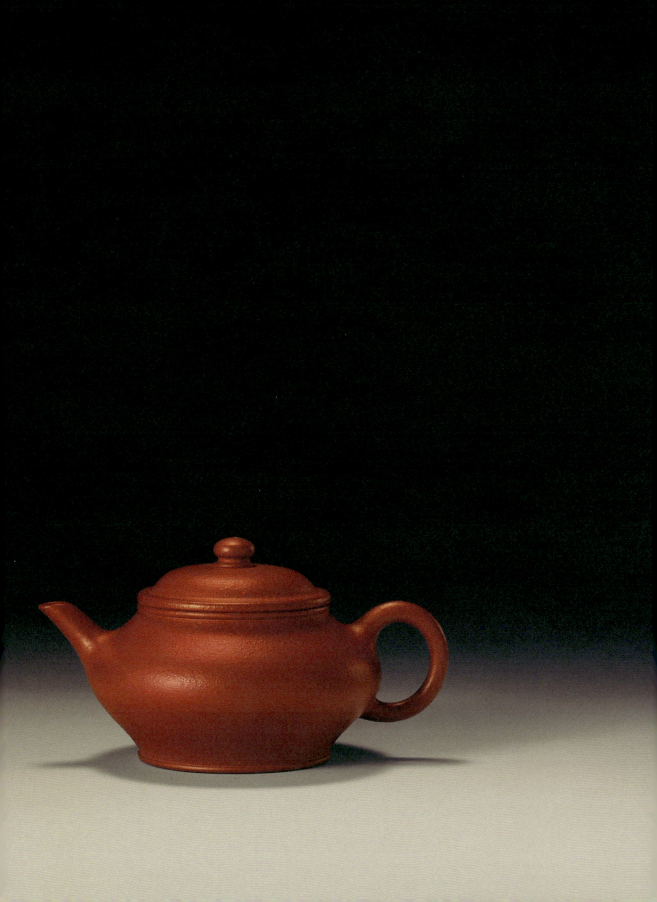

　　《丁蜀镇志》有载，我们鲍姓家族原籍安徽，南宋时期迁居浙江宁波鄞县，明景泰癸酉年（1453），鲍氏为避天灾人祸，族人背井离乡，迁居各地。其中鲍氏东脉二支，迁居丁山，在此繁衍生息。经过鲍家数代人的艰苦努力，至明末逐渐发展成为丁山有名的商户和窑户。

　　鲍家祠堂位于丁蜀镇白宕，六开间共三进，每进东西为厢房，首进开八扇红漆大门，后进高大，上有阁楼，祠堂后有花园，直至1949年初还被称为"丁蜀镇第一祠堂"。

　　鲍氏旧居位于丁蜀镇原大新陶瓷厂和原镇房管所之间，为清乾隆年间鲍永绶（字春寿）所建，后称"四房弄"。占地面积约1200平方米，至今已历300余年，鲍家近20代人在此生息。鲍永绶长辈创立"鲍鼎泰"陶器店，同治年间鲍少怀继承家业，建立了从生产、营销到外埠开店的一条龙经营模式，1902年与"陈树隆"号合股在新加坡开设"鼎生福陶器店"，开创了宜兴陶业在国外经营的先河。

20世纪二三十年代，鲍氏陶业达到鼎盛阶段，有陶器行19爿，其中鲍驹昂先祖的事业最为辉煌，他名下有8爿陶器商店，因为店号中都有个"泰"字的，被尊称为"八泰老爷"。

在上海，有祖上早年开设的百年老店"鼎泰""升泰"，陶器产品销上海本地，外滩十六铺货运码头，都是鲍家人在管理并使用，兼营日本、南洋的大宗外贸业务。无锡是主要的米市和水陆码头，船把米及南北货运到无锡，再从无锡运走各类陶器，设在无锡的"信泰""晋泰"成了陶器销往全国各地的对外窗口。湖州地区农业发达，设在乍浦的"同泰"专销农用缸类以及掇罐、砂锅、药罐等。在常熟浒浦与他人合资开设的"诚泰"也专销农用缸及陶杂件。南通的"瑞泰"，常州的"永泰"因处大江南北的交通枢纽地区，商贾云集，漕运发达，陶器生意做得十分兴隆。"八泰"不但经营销售的产品范围广，且管理先进，各店因地制宜，经营范围各具特色，陶制产品多次荣获各种国货博览会的奖项，在宜兴的陶瓷生产和外销中占有重要的地位。

近现代鲍氏家族出了很多制陶名家和实业人才，另外还有在上海与丈夫潘序伦创办立信会计学院的鲍亚晖；著名的翻译大家，以翻译《巨人传》蜚声译坛的鲍文蔚先生，都是丁山鲍氏。

顾老和我祖父鲍兰生是同窗好友，他们交情甚好，祖父生平两大爱好就是收藏和唱戏，他是梅兰芳先生的痴迷者，因与梅兰芳先

生私交甚好,还把他请来丁山表演过。顾老也爱京剧,两人聊得十分投机。平时顾老有满意的作品,也会第一时间告知祖父,祖父若是满意,会承允顾老以当时最紧俏的窑货(陶器日用品)来交换,这个过程一般都在船上进行,与其说是交换,不如说是一种心照不宣的默契。因为当时物资紧缺,到岸之后,这些窑货都能第一时间出售,价格甚至远远高于窑货本身的市场价格。由于祖父和顾老这层关系,且母亲也在宜兴紫砂工艺一厂工作,我进厂之后,顾老都给予了特别的关心和照顾,现在想想,真是托了前人之福。

鲍氏家族,历代都有不少打了店名底款的定制紫砂壶出品,一款清中期或清末时期定制,底款为"鲍鼎泰"的朱泥虚扁壶,让我情有独钟,当年先祖们制壶的工艺水平令我赞叹,也为我是鲍氏家族的制陶后代而骄傲。

作为鲍氏家族的一员,为了继承和发展,我复刻了这款虚扁壶。原料运用传统的朱泥调砂工艺,在炼泥时,加入一定比例或生或熟的颗粒状的紫砂矿料,使两者充分且均匀结合。调砂工艺有两个主要目的:一是丰富作品的表面肌理,使壶的外观,更具质感和层次感,增加装饰效果;二是增加其透气性,有利于紫砂壶泡茶时的适茶功能。

常规的朱泥原料,炼制一般过筛至50—60目,用来制壶较为常见,而且炼制泥料过程中,必须小心翼翼,防止其他杂质渗入其中,我们常说:"泥比人还要干净。"为了展现这款壶的肌理效果,我选用30目原砂朱泥材料,调入家藏纯老朱泥原砂粗颗粒,以追求紫砂壶高古温雅、朴拙秀俊的黯然之光。

虚扁壶是传统全手工成型中非常具有挑战性的器型,所以有"造型扁一分,成型难一分"。很多名家、工手都会从"扁"字着手,以求做到线条纤薄,彰显虚扁壶的秀美优雅。我制作这款壶的思路,是从追求古意出发,似扁非扁,整把壶自然蕴藏有着一股精神力量,壶钮、壶盖、壶口、壶身、壶底,以五个大小各异的圆形平面重叠,达到虚实相间、张弛有度的效果,比例恰到好处,视觉上一波三折,趣味横生。

此壶出窑后，收缩比达到20%左右，虽是一手名壶，却小品见大气，执手舒服。泡瀹武夷岩茶，以高温的水冲淋壶身，然后投茶入壶，盖上壶盖，胎薄而透气，冲淋壶体的水温可以慢慢传递至壶中，起到醒茶的作用，如果是厚胎的壶，胎体反而会吸收更多的温度，导致壶内茶汤的温度降低，不利于醒茶。闽南的一些老茶人，都有投茶入壶盖上壶盖后摇晃壶身的动作，这也是为了让茶叶吸收壶温，加快醒茶速度，当茶叶被唤醒，开盖用高温水冲瀹，茶叶内物质释放，因为虚扁壶的扁而矮，使冲泡压力增大，茶汤滋味醇厚，焙火茶的韵味与茶性全然被激发出来，唇齿间、水路里与飘散在空间的香气，仿佛穿透了整个身体。

经一段时间泡养后，朱泥色调变得沉稳大气，油润可鉴，调入的老朱泥原砂粗颗粒如繁星点点，斑斓如锦，且含蓄低调，苍茫之气扑面而来，令人把玩不已，未饮先醉。

"家，只有血统的延续，不能称其为家，一门之艺得以相传，才称其为家；人，并非生于其道名门，就都能成为其道达人，只有深明其道奥秘之人，才能成为其道达人。"这是十五世纪初日本古典戏剧"能"的理论著作《风姿花传》中特别篇"秘传"中的一段话。

家族所要传承的，不仅仅是血统的延续，还有"一门之艺"，家族之艺传承的源头，是中国人心中的礼。祠堂、族长、族人聚而居，礼治，是中国人血统里约定俗成的道德规范，运行在法令背后行为准则和约束的逻辑系统，是一种朴素的价值观。形而上为道，形而下为器，这种道器关系，也是世间运行颠扑不破的真理。那些看似

只是为了玩赏、实用和陈设的大小器物,无不有着强大的传统文化作为支撑。历经社会动荡,依旧代代相传、不绝如缕,其创作的动机,是在律法之外,建立另一个日常生活的秩序,推动着文明的进步。礼,就是中国传统工艺的最高原则。

回眸传统紫砂艺术的曲折历程,尤其是近年来东西方文化的激烈碰撞所激发的火花,中国文化新旧交替时的各种观念层出不穷。作为一个紫砂创作者,如何坚守内心的底线,远离喧嚣的环境,总结传承紫砂先辈们的文化艺术,走出并非尽属错觉中的历史限囿,将是个充满痛苦而欣悦的命题。

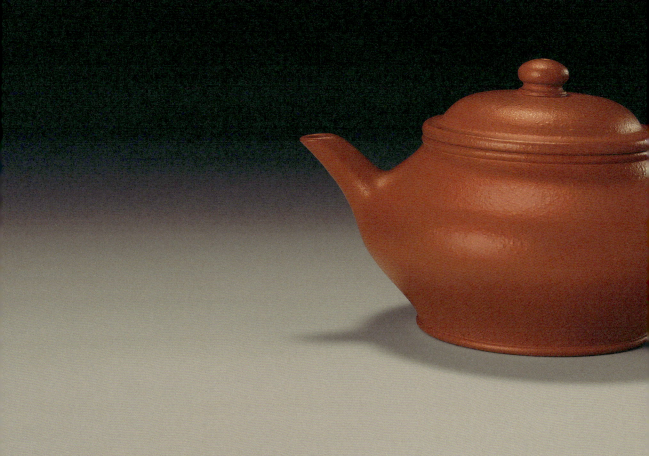

报得三春晖

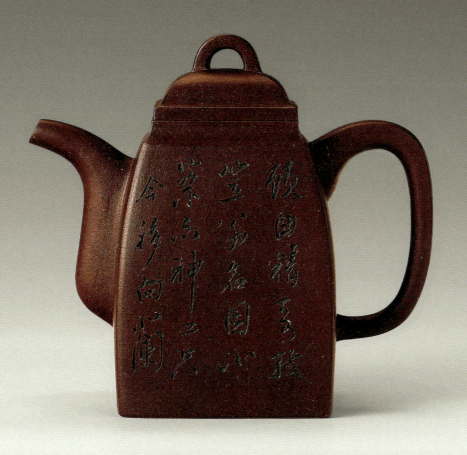

据明末周高起(1596—1645)撰于崇祯十三年(1640)前后、现存最早并有权威性研究宜兴紫砂的著作《阳羡茗壶系》一书载：相传宜兴有一位怪僧，每天经过各个村落，都会大声高喊："卖富贵啦，卖富贵！"当地村民都嘲笑他，他也不恼，笑说："你们不想买贵，就买富如何？"引领村里的长者，指点山中产紫砂的位置后，扬长而去。村民根据怪僧指点，挖开后果然发现彩泥，如锦绣般灿烂。这虽然是传说，但天生富贵土，留与子孙掊。紫砂的原矿泥料特性，是区别于我国乃至世界上其他陶土产地出产的原矿材料，具有原矿材料上的不可替代性和唯一性。

明清以降，传统意义上的宜兴紫砂矿源，以丁蜀镇黄龙山矿区为主，也称本山，丁蜀镇有黄龙、青龙两座小山相连，青龙山由石灰岩构成，并无紫砂矿，黄龙山则为历史上最主要的紫砂矿源地；另有川埠一带，包括查林村、赵庄村沿线，亦有赵庄山矿区，主产红泥（包括朱泥）。紫砂矿区都是低矮丘陵，与宜兴境内或周边大的山脉相连。

历史上两大矿脉因大量开采而逐渐枯竭，宜兴其他地区也开始寻找并发现了很多矿源。在地理位置上，以丁蜀镇本山为基点，

北面无山脉；西面即为赵庄山一带，属铜官山，包含查林、赵庄、红卫、蒋笠、茗岭等村，以出产红泥、朱泥原矿为主，新老矿区夹杂，历史上川埠老矿区专指相邻的查林、赵庄两村一带。南面有湖㳇镇、大港镇、均山村等，均为新矿区，出产矿源品种丰富。东面有洑东东部、栏山咀、大港等，亦有矿源。此外九里山、张渚镇，包括毗邻宜兴的浙江长兴，皆有新矿区开采，流入市场，数量巨大。

"紫砂"一词，从传统意义上讲，专指黄龙山及川埠老矿区一带所产原矿，而新矿区的出现，则是近半个世纪之事。当代广义的"紫砂"概念包涵了传统矿区和大量新矿区的紫砂。

常有"紫砂矿源已近枯竭"和"紫砂矿源很多，足够做上几十辈子紫砂壶"两种截然相反的说法，其实都对，又都不对，因为少了定语。传统意义上的紫砂确实已近枯竭，但新矿区的紫砂也在不断涌现，两者之间的品质有无差异，才是我们所要研究或者说需要探讨的问题。可以肯定地说：到目前为止，所有新矿区的矿源，均无法与黄龙山和川埠老矿区所出产原矿的品质相媲美。国内外众多陶土研究者，都曾试图对传统矿区的原矿成分进行科学分析研究，在炼制过程中通过人为调配，达到传统意义上泥料的品质，结果都以失败告终。大自然的神奇之处就在于此，让我们不得不敬畏，并且由衷地感恩大自然给予宜兴的得天独厚的馈赠。

从紫砂的原矿概念、历史定义和品质来说，紫脉原矿的正脉应仅指传统意义上的黄龙山和川埠一带，其余皆为旁支。在制作、品鉴、把玩和收藏紫砂器的过程中，必须要有正脉与旁支的明确概念，有了这个基础，才有可能对紫砂器进行进一步的深入了解。

从紫砂原料本身来看，矿物组成为云母、高岭石、石英，以及少量的赤铁矿等，在传统的紫砂原料处理工艺上，已形成了一套复杂、精细又行之有效的加工处理方法。刚开采出来的紫砂原矿，需经数月甚至几年的自然风化，然后敲碎挑拣，磨成粉状泥料，经过过筛，加水搅拌，排气、晾干、陈腐一系列处理工艺，方可用来制作紫砂器。

紫砂原矿泥料按烧成颜色，可分为三大类：紫泥、红泥（朱泥）、段泥。紫泥是紫砂原矿中最主要也是定义范畴非常大的泥料，是制作紫砂壶最常用的泥料。细分品种极多，不能一一列举。红泥的原矿石为黄色，朱泥是红泥中的精品，产在嫩泥矿的下层，《阳羡名陶录》中称"石黄泥"。段泥，原矿绿灰色，是紫砂泥夹层中的夹脂，烧成后呈米黄色。段泥含铁量低，一般在2%左右。如果高于2%，则黄颜色偏深，有各种不同的黄色呈现，与原矿和烧制温度都有关系。段泥中还有最上品等级的原矿泥料，叫本山绿泥，原矿石色偏绿，还原状态烧成后呈暗青，氧化状态下则偏黄中泛青。

宜兴紫砂壶采用传统成型工艺，首先通过对泥料的不断捶打，使泥片厚薄均匀，采用切割方法并黏贴成筒状后，再对壶身表面不断拍打成型。由于连续不停地拍打，使壶坯表面的粗颗粒向内压挤，形成壶坯表面光洁细腻、表层气孔尺寸较小，均匀分布在坯体里；中间层气孔则开始逐渐增大，呈小线条状散布在坯体；至内表面层，气孔形状呈不规则状，以大线条纵横交错于坯体。

宜兴紫砂壶，从外至内，气孔率逐渐增大，分布也从规律性走向错杂，形成一种纵向梯度分布的多层气孔网状结构，而正是这种独特的内在结构，赋予其作为瀹茗利器的优异性能。气孔小而整齐分布，致密细洁的外表层使紫砂壶具有精致温润的外观结构，中间及内层独特的内在气孔结构、物相构成，以及紫砂原矿内多层气孔网状结构使得紫砂壶体内部在茶汤浸泡下，易于释放出氧及各种矿物质，可明显改善茶汤的水质，同时吸收并净化茶汤内不良物质，并有利于茶汤内溶物的充分浸出，改善茶汤的口感。这种气孔分布结构和物相，还保障了整个器物拥有相对较高的机械强度，且紫砂原砂材料本身也具有保温与传热慢的特点，在冲瀹时中不会烫手。寒冬腊月，独饮或二三好友围炉茗坐，茶香盈袖，捧壶赏玩紫砂壶材质、工艺之美，其乐融融。

综上所述，全手工壶制作壶坯时的拍打工艺，应是紫砂壶形成多层气孔网状结构的最主要原因，使之成为乐茶者爱不释手的品茗利器。而现在市面上充斥着的紫砂模具壶，因其工艺特征是从壶型内部向外挤压，与全手工壶的拍打工艺反方向用力，所以，是否还具有传统意义上那些功能，值得我们思考与商榷。

我的母亲张红华从事紫砂艺术创作,至今已有一甲子。在继承和发扬紫砂传统工艺,探索具有个人风格的艺术之路上,踏实地秉承传统的心法和技法,坚守全手工制作成型的阵地,在此基础上,不断探索,用紫砂的语言抟造出独特的风格和文化符号,撑起了自己的紫砂天地,赢得业界同行及广大藏家的尊敬和赞扬。

母亲1958年进入宜兴紫砂工艺一厂,当时她只有15岁,还是紫砂中学的学生,因为那个年代,响应"大干快上"的号召,没读完中学课程就进厂工作了。幸运的是,她师从著名老艺人王寅春先生,在其门下专业系统地学习紫砂成型制作手法。母亲在这方面很有天赋,她也非常喜欢和泥打交道,本着一份初心,埋头钻研紫砂传统操作技法,常常出手不凡,得到老先生的认可和称赞。70年代初,正式拜顾景舟为师,顾老亲切耐心,悉心指导,她很快掌握了传统的全手工制作技法,包括泥料选矿、手工炼泥、全手工成型、壶体的造型设计、工艺装饰,以及作品烧成及火候气氛的掌控等一系列顾派独门工艺流程。80年代初,母亲还参加了由顾老提议成立并亲掌帅印的"特种工艺"美术班,班内学员皆由顾老亲选,都是厂里的技术骨干,其中有曹婉芬、何挺初、周桂珍、潘持平、谢曼伦等。顾老在班上主讲的"紫砂十八讲"后来成为手抄流行的紫砂经典文献。母亲的作品既继承了王寅春先生的舒展大气,技法多变,又发扬了顾派艺术倡导的潇洒文气、秀雅唯美和严谨周到的艺术思想;集腋成裘,聚沙成塔,逐渐形成了流畅规矩、堂皇典雅,既有传统韵味而又契合现代美学的艺术风格。

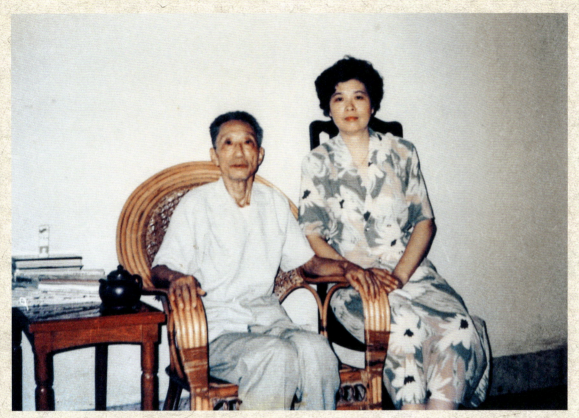

顾景舟、张红华合影（摄于 1995 年 8 月 29 日）

 我在读小学的年纪，印象中的母亲是十分忙碌的，每天早出晚归，我们家吃晚饭也比别家晚。饭后，母亲洗涮结束，也不休息，开一盏灯，气定神闲地在桌子上做茶壶的壶嘴、壶钮，她的背影，深深印在我的记忆里。

我进宜兴紫砂工艺一厂,先在中国工艺美术大师吕尧臣老师门下学艺,得到了老师的悉心指导,打下了基础。但那时年轻贪玩,做壶一坐一天,单调乏味,就一直想换工作,也几次向时任厂长的高海庚先生透露,想调去做厂里保全工,当时高海庚厂长说了句我至今记忆犹新的话:"以后紫砂会不得了的。"现在想想,真心佩服高厂长的高瞻远瞩。当时完全不懂,心思不定,做壶也就忽好忽坏。一次做壶,实在不用心,气得母亲把我的壶当场摔了。从那次起,我暗暗努力,埋头苦练基本功。第一次学徒考工,评委是汪寅仙、徐汉棠等几位老师,七十几人参加,我做的茄段壶,竟拿了第一,母亲晚上开心地烧了三个潽鸡蛋奖励我。

两年后,厂里提出培养高工的子女,成为其徒弟兼助手,要求每三个月出个新样,我就在母亲身边学艺。因为母亲是顾老的徒弟,于是我也有幸得到顾老的指点。顾老来了,总会对母亲的作品进行分析点评,有什么不足,他也会手把手教,一丝不苟。我站在一边,仔细地听,仔细地看。有不懂的地方,母亲再给我详尽地讲解分析,直到我明白为止。

薪火真传,我在顾老和母亲的言传身教下,谙熟许多秘传细节捷径,抟泥成壶又快又准又好。做不同的壶,母亲琢磨出一套以心应手之法,虽说有些玄,但紫砂本是很微妙的东西,没有师承口传心授,可以模仿得非常相似,但总觉得说不上来的哪里不对,或者说"差一口气",对,就是这"一口气",大概就是所谓心法。心一动,手指相应,作品就带有真诚的态度,生动的表情,可以通感于宗教、音乐,成为高级的智慧产物,是脱离表层审美的更理性化的美学趣

味。而技术上,壶上的哪个部位用哪个手指操作,都有严格规矩,我戏称为"十指连心"大法,践行之,省工省力,作品各部比例到位匀称,演变出"方非一式,圆不一相"的莫测变化。这些审美经验和工艺领域的实践过程,形成了嫡传与仿作的微妙门槛,最终构成紫砂艺术繁复精妙的技术细节宝库。

1990年,我在母亲身边学习已七年,期间,从学习传统手法做秦权、掇只、石瓢三个经典壶型起,几乎所有的经典壶型都做过,还担任许多新产品的打样工作,有了很大进步,也越来越爱紫砂,痴迷其中。24岁起,我也开始带徒弟了。现在,我的儿子鲍家也跟我母亲学艺。紫砂艺术也算有了传承。

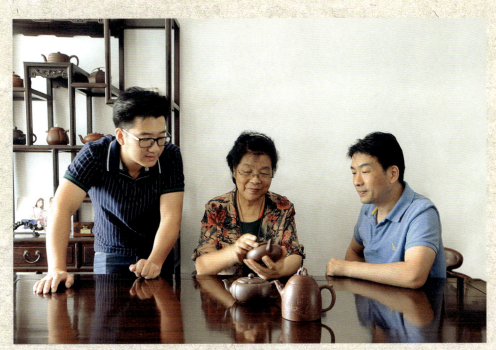

张红华、鲍峰岩、鲍家祖孙三代讨论壶艺

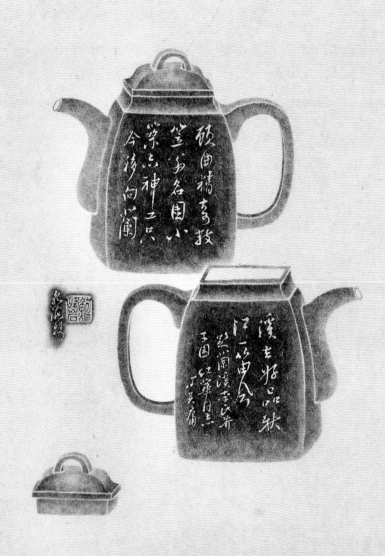

著名红学家、史学家、书法家、画家冯其庸教授是顾老的好朋友。他每年回乡扫墓，都会来宜兴，和顾老茗坐谭艺，吟风弄月，聊到兴起，磨墨濡毫，挥洒词章。常常侍立一边用心听记的我，此刻则充当书童，拖纸挂轴，不亦乐乎。耳濡目染，我也被熏陶沾染上些许文人雅士的芳华吧。

1986年，为纪念清初著名的戏剧家、戏剧理论家、小说家李渔，在浙江省兰溪市西兰阴山（横山）北麓，建古园林建筑，袭用李渔生前在南京（金陵）江宁孝侯台旁创建的"芥子园"命名，冯教授应邀参观，悠悠古思，当即赋诗一首："顾曲精奇数笠翁，名园小筑亦神工。只今移向兰溪去，好品秋江一笛风。"

冯其庸先生游园后转道宜兴探望顾老，在顾老工作室，见有刚做完的壶，便题壶作铭，由谭泉海先生刻绘。当时没注意，在我做的一把汉方壶上，题了那首《芥子园》的诗句，落款为"红华同志"，底款印章却是我的姓名，成了错版，从另一角度看，反而弥足珍贵，亦可成一时佳话。

紫砂壶为什么能够得到文人墨客的青睐？一方面，具有文人审美的素胎质朴之美，更重要的是，因为历代文人乐此不疲地参与其中，我们所见到的大量传器，很多附带着各朝历史事件、传说、掌故、趣闻、逸事，寄托了人文精神，闪耀着人性的温暖，那深深浸润在紫砂艺术中的文化内涵，成了紫砂艺术价值的另一重要组成部分。

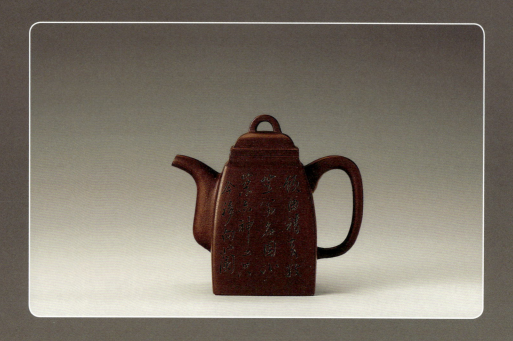

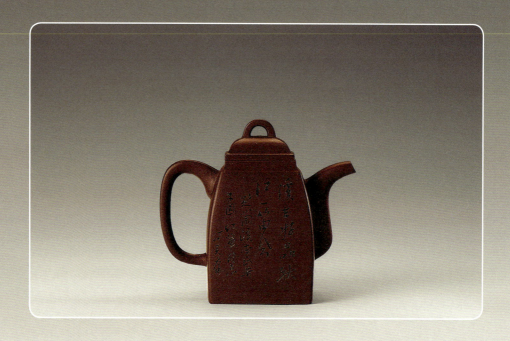

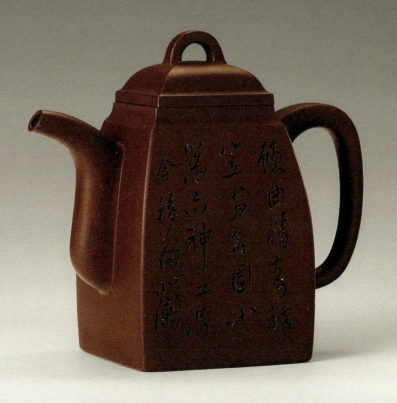

吴经提梁

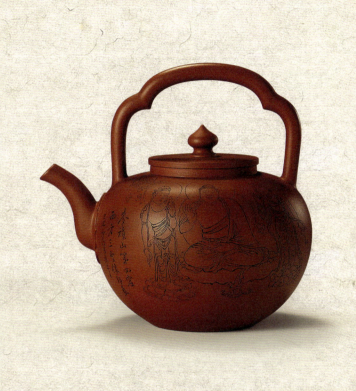

　　紫砂器是令人心动而神秘的。令人心动之处,在于它具有紫玉金砂般的质地,浑朴大方的造型,古朴清雅的气韵及幽静纯真的文人情趣;但又是神秘的,它的创烧年代、历史沿革、材料窑口、时代人物、制作工艺,乃至准确断代,皆有许多悬疑之处,随着紫砂考古资料和文献越来越多地被发现,专业工作者和陶艺家运用先进科学仪器的深入研究分析,相信紫砂的面貌,将会渐渐清晰地展现在世人面前。

　　宜兴紫砂的烧制源于何时,众说纷纭,主要观点有二:北宋说与明代中期说。持北宋说观点的研究者认为:宜兴地区在北宋已烧造紫砂器,证据引用最多的是北宋著名诗人梅尧臣《宛陵集》卷十五的诗句:"小石冷泉留早味,紫泥新品泛春华。"曾居宜兴的北宋大学士苏东坡在蜀山,留下"松风竹炉,提壶相呼"的传说,至今宜兴紫砂壶经典作品中,尚有东坡提梁壶一式。1976年在蠡墅村羊角山发现早期紫砂器窑址后,当时断代为北宋,一时宜兴紫砂北宋烧造说成为主流。后有部分学者和陶艺家从窑址出土器物的形制上认为,远未达到北宋的器型标准,有的推断可能是元明时期的

窑址。而北宋文学家除了提及"紫泥""提壶"之外,并未有明确的地域概念,故不能进行科学地甄别确认,目前如果要肯定紫砂器为北宋创烧,证据似有不足,断代确有困难。

持明代中期说的研究者认为:明末周高起《阳羡茗壶系》书中记载:"金沙寺僧……习与陶缸瓮者处,抟其细土,加以澄练,捏筑为胎,规而圆之,刳使中空,踵傅口、柄、盖、的,附陶穴烧成,人遂传用。"从文字上来看,金沙寺僧所抟砂制作的应为大件陶质或紫砂缸、罐等物件,而供春似为紫砂茗壶的最早创制者。"供春,学宪吴颐山公青衣也。颐山读书金沙寺中,供春于给役之暇,窃仿老僧心匠,亦淘细土抟坯,茶匙穴中,指掠内外,指螺纹隐起可按,胎必累按,故腹半尚现节腠……世以其孙龚姓,亦书为龚春。"至今日,供春壶成了宜兴紫砂传统经典壶款,足见影响力之大之深,虽然现在我们并不能肯定哪些是真正的供春手制的紫砂壶。

1966年,南京中华门外马家山油坊桥,明嘉靖年间御用监太监吴经墓中,出土了一把紫砂提梁壶,世称"吴经提梁",这是目前唯一有确定年代可考的中国最早的紫砂壶。

20世纪70年代,在距离丁蜀镇十余里的金沙寺遗址附近任墅的石灰山发现一龙窑群,有少量紫砂残片,考古推测为明代中后期窑场。2005年至2006年,江苏省有关考古部门对宜兴蜀山古窑遗址进行考古发掘,相关工作人员根据出土器物情况判断,宜兴紫砂陶的烧制年代,应不早于明中期。

在现代研究过程中,考古发掘的证据,对古窑遗址和器物年代的认定,是最为可靠的,并参照文献资料,暂时似可认为,宜兴紫砂烧造的成熟期应在明代中期。但是,谁也不能保证今后不会发现比明中期更早的紫砂烧造窑遗址,这还有待于考古工作者进一步的发掘和研究。

虽然现在已确定紫砂历史也只有四五百年的光景,但紫砂在人们的心目中,不仅仅是一件工艺品或茶具之类的实用品,它的品类、工艺、审美等方面,无时无刻不在与时俱进,它其实是一个时代的反映,映射着时代的印记。

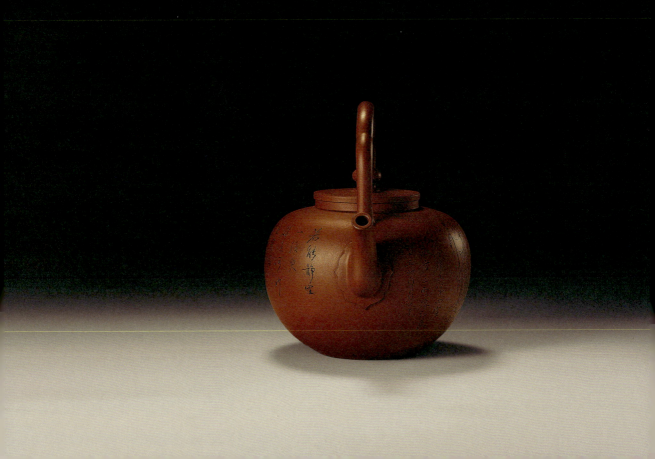

《明史·扨交传》中，见载有太监吴经。吴经，字太常，别号静庵，江西余干人氏，生于明宪宗成化七年（1471），幼年聪颖伶俐，入宫后颇得宪宗欢心，历事宪宗、武宗、世宗三朝，嘉靖十二年在南京安德乡预建墓葬，十一年后的嘉靖二十三年卒，入葬生前所建墓穴。历任提督织造太监、山西镇守太监，寄衔太监门，先后任印绶监、御用监和司礼监，最后任职为太监衙门御用监，并非现在多种资料所误刊的南京司礼监太监。《墓志》所载"老归南都，备员司礼"，所谓备员司礼，是指寄居衙门，并非任职，《墓志》有"闲居二十年余"句，随着正德皇帝的去世，宦官集团的某些宠臣命运发生逆转，吴经应是其中之一，没有了依仗和权势，地位也一落千丈，抑郁而终，连墓志撰文书丹，也非当时名士，皆无名之辈。

虽然吴经生平在《明史》《明实录》，甚至出土墓志等，纪事简略，但在宜兴紫砂史上，吴经墓中出土的紫砂提梁壶，却是目前唯一有绝对年代可考的中国最早的紫砂壶，具有非常重要的文物价值。

1966年南京市文物部门发掘了位于南京市雨花台区马家山的吴经墓，考此墓址在明代时，属安德乡三图乌石王家库，位于牛首山西北。墓中出土一把紫砂提梁壶，色呈肝红，质地稍粗糙，壶面局部有缸坛釉，弯流，球腹，腹下部略收敛，线条秀劲优美，流与腹衔接处，贴塑四瓣柿蒂纹饰装饰，提梁为四棱圆角，有两处倭角转折，后部有一圆形小孔，应为拴绳系盖的系孔。平盖，钮作葫芦状，无子母口，盖内无墙，泥条筑十字形筋以固定，平底，壶面有缸坛釉。整把壶造型古朴秀美，做工规整大方，从提梁有绳系圆孔，以

绳与盖相连推断,当时应是烧水或煮茶之用。而吴经定是好茶之人,对此壶爱不释手,故其卒后,家人将壶陪葬与他永远相伴。

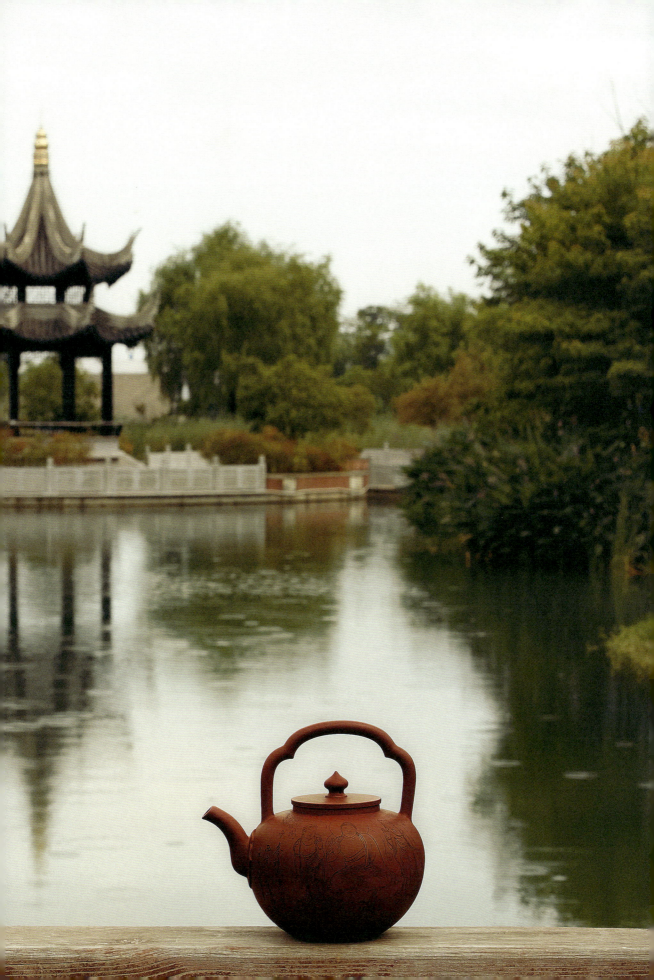

明　王问　煮茶图

我对这把吴经提梁壶可谓一见倾心，当时并未上手实物，仅从图片所见，但有一种说不出的气场，令我着迷。壶的提梁两处倭角转折形成上升、圆拱、下降的三段，而当年吴经在一幕幕凶险宫斗中，安然无失，步步得宠高升，飞扬跋扈，当然这也和正德朝宦官专政的社会背景有关。直至晚年失宠闲居，郁郁而终。提梁之型，似其一生的写照。转而令我深思中国传统的生活哲理，不是直来直去的、突兀的，而是婉转的、圆润的，对待生活、为人处世之道，都是谦恭礼让，留有余地又坚持底线。这个想法让我兴奋，促使我也去动手制一把提梁。

出土的吴经提梁壶，肝红色，我选用紫砂工艺一厂清水泥来制作，颜色与其比较接近。一厂清水泥，是把各种等级紫泥原矿混合炼泥而成，烧制温度在1120度左右。

关于清水泥的命名说法有几种，一说清水泥是产于黄龙山的纯紫泥原矿，含较多赤铁矿和云母，直接陈腐加工成熟泥，是古代陶工喜用抟壶泥料之一，传器中此等泥料亦多见。因泥料内杂质较其他泥料相对较少，成型及上窑受火稳定，故被广泛采用。其泥色醇和清雅，书卷气十足，俗称"红清水"，现在优质红清水泥原矿存世较少。另一说清水泥是指一种炼泥的方式，即把那些不夹杂其他杂料直接粉碎成泥而炼制的泥料，统称为清水泥。在紫砂工艺一厂，把各种等级的紫泥矿料混合加工炼泥而成的清水泥，归于低档粗货原料，用作低端产品和花盆的制作。80年代后期，优质原料相对减少，人们的审美情趣也有所改变，开始了对原矿纯净质感的美学追求，于是清水泥制作高档全手工壶流行起来。

制作这款吴经提梁壶，我追求的是全手工的效果。提梁分三段，一般做法是借助模具完成，我以为模具工比较死板，没有鲜活的生命，于是决定全手工制作，三段拼接，左右两段形成稍向外的张力，中间又稳定上拱，三段形成一种不平衡中的平衡，从各个角度来看，都有一种升腾感，符合提梁的特征。同时运用人体工学的设计原理，调整握手的角度，亦可非常好地控制装满水的壶的重心，提起省力，倒水时出水顺畅稳定。另外，虽然壶钮保留了葫芦型，方便提盖，非常实用，但为了符合当代的审美情趣，我没有考虑在提梁上做绳系圆环，三段体的提梁干净利落，颇具时代美感。因壶盖的密封性对瀹茶煮水有重要的作用，故去原壶盖内泥条筑十字形筋而起墙。全手工拍打出的身筒稍扁圆，向浑厚有力的角度靠拢，提梁的飘逸和身筒的沉稳形成对比，使整把壶在空间感上安静又不失灵动。

壶坯完成日，恰月照上人过访，携来布满金花的陈年茯砖见赠。欣然邀入茶室，落座后便拆茶冲瀹，茶汤红亮不浊，香气纯净不粗，味道醇厚不涩，令人啧啧称赞。

茶时光中，聊及最近作品，提到刚完成的吴经提梁壶，上人一时兴起，停杯移步工作室，端详良久，略一沉思，虔诚地在壶上绘三世佛，宝相庄严，慈悲肃穆，并题佛偈一首："若能静坐一须臾，胜造河沙七宝塔。宝塔毕竟碎为尘，一壶静心成正觉。"

壶烧成日，恰逢农历二月初八释迦牟尼佛祖出家日，吉祥。

一壺淨心

咸正覺

鮑峯岩大師判

己丑初夏

月照山人李題

若能静坐一须臾胜造恒沙七宝塔宝塔毕竟

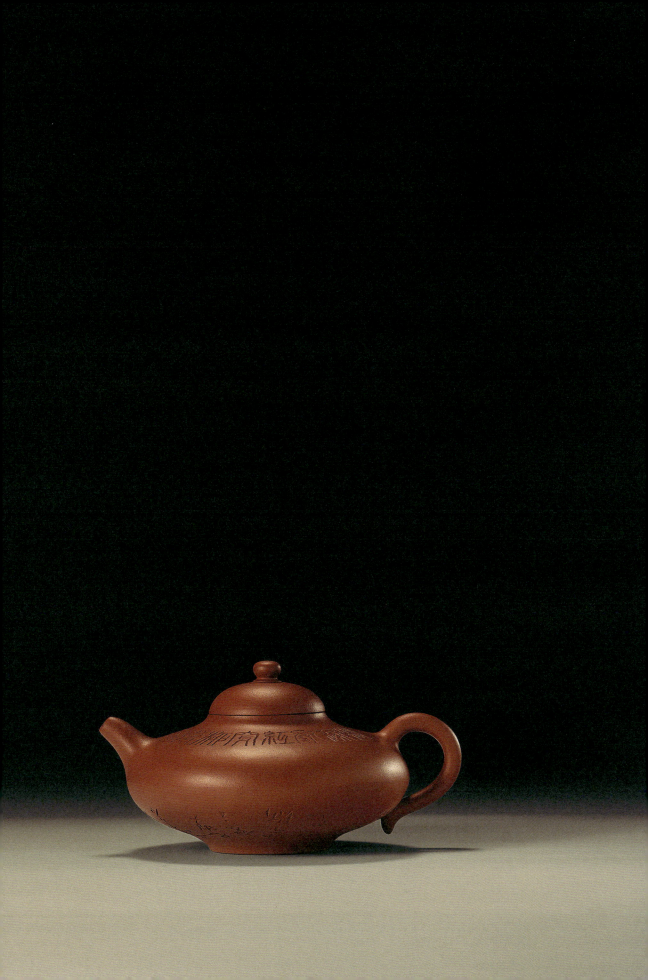

明周高起《阳羡茗壶系·名家》记载:"(紫砂)泥色有海棠红、朱砂紫、定窑白、冷金黄、淡墨、沉香、水碧、榴皮、葵黄、闪色、梨皮诸名。种种变异,妙出心裁。"

紫砂原矿是上天恩赐予宜兴的"富贵土",既可以用传统的"清水法",炼制出纯粹单一色相的泥料,也可以根据创作者的创作灵感和需求,运用娴熟的技艺,丰富的经验,拼配出质地、色泽各异的器物,加以窑的温度、火的气氛,烧造出变化万千的色泽,充满了迷人的魅力。紫砂这种材质本身所具有的优势,经过数百年来历代紫砂创作前辈们所做的有意识或无意识的实践活动,又历经窑烧工艺的不断发展,使紫砂作品创作理念与实践的极大丰富成为可能。

宜兴最早使用的窑炉为直焰圆窑,1972年在青龙山南麓的犴捍墩发掘出汉代窑群址,得以明确考证。至唐代,伴随着窑烧技术的发展,龙窑开始出现。由于龙窑有体积大、容量多、烧成质量正品率高等优点,千百年来,宜兴窑场一直沿用龙窑烧成法。

清中后期,宜兴丁蜀陶业兴旺,烧窑空前红火。在浙江的长兴县夹浦镇父子岭旁边,有两座山是鲍氏的,整个宜兴共有龙窑十三顶,

其中鲍氏投资或直接参与烧窑的,就占了其中的九项。当时的龙窑,采用"三顶烧窑工作,三顶检查维护,三顶备用"的科学的生产方式。鲍氏还出资建造了"柴独桥",一来方便乡民过河,二来又可用来运送烧窑用的松枝等燃料。

直至20世纪60年代中期,随着科技的进步,才逐渐使用隧道窑的现代化烧成法。

目前宜兴仍可见到的古龙窑位于丁蜀镇前墅牛角山,该窑创烧于明代,是可考的烧制紫砂器皿时间最长、历史最为悠久的一个龙窑,五百余年薪火不灭,是宜兴地区目前仍以传统方法烧造陶瓷的唯一一座古龙窑,被称为宜兴最后的活龙窑。

宜兴前墅古龙窑旧影(照片来源:古龙窑艺术中心)

龙窑的建造大部分依山傍水,靠山脚依势建窑,以利窑基坚固,省工省料,且建造时便于运输材料。前墅龙窑像一条蜿蜒而上的长龙,头北尾南长约50米。窑身内壁以耐火砖砌成拱形,地坪中间高、两边低。

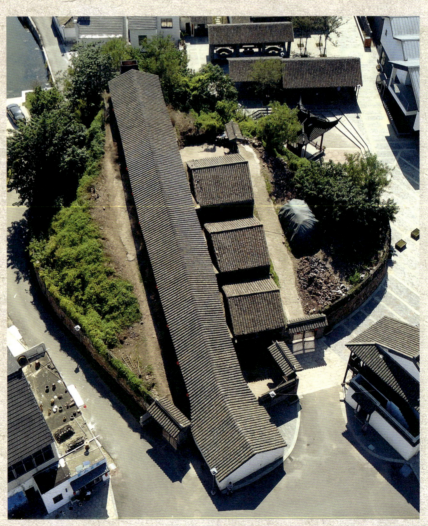

宜兴前墅古龙窑俯瞰

每次走进窑内,摸摸窑壁上那些经历数百年窑火洗礼的古砖,一块一块整齐排列,砖面上布满长年累月燃烧含油量高的松柴形成的窑汗,五彩斑斓,又细腻光洁,美丽得令人惊叹。窑身外壁敷以块石和太湖边上特有的白土,左右设置投放燃料和观察火焰温度的孔洞(俗称鳞眼洞)42对,西侧设装窑用的壶口(窑门)5个,是窑工进出取放陶制品的通道。这种呈32度斜坡的龙窑的烧制原理是,可以令火自下而上天然升温,非常节能。窑尾还在烧着,窑头就可以出窑了,出空的窑位又放入新的泥坯,利用余热进行干燥加热,令人不得不赞叹先人窑工们的智慧。

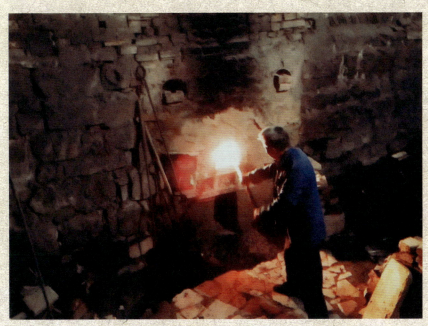

点火(照片来源:古龙窑艺术中心)

前墅龙窑现在主要烧制壶、盆、罐、瓮等一些粗陶日用品。当然也烧制紫砂,温度在摄氏1150度左右。古龙窑最大特点是整个窑体为一个大空间,烧窑的时候,除了放入要烧的作品之外,其他空余地方占满气体,简单来说,窑里就会充满很多"氧气",氧气是烧窑时很重要的变因。燃料在氧气充足的窑室充分燃烧,以氧化烧的方式进行烧制。紫砂富含铁质以及其他矿物质,在烧制时,产生一系列的化学反应,根据烧制温度的不同,经氧化反应,呈现不同色彩。

古龙窑烧制紫砂壶全凭烧窑人的熟练技巧和长期积累的经验。通常按季节变化配置燃料、决定烧制时间。有经验的烧窑人都能把每一节(两个相邻鳞眼洞之间)烧成温度控制到几捆柴上。每一节需先烧"头火"(匣钵上方),再交替烧"脚火"(匣钵下部),"头火"要由师傅操作,"脚火"由值窑工兼顾,此时,窑背上每侧各有两个鳞眼开始燃烧。烧窑过程必须"缓烧、勤看",看火的方法是:头火看匣钵之间刹口发白,同时兼顾脚火、泥路(窑床中线空隙处)等处的温度呈色与气氛状况。

龙窑烧至上段时,置于窑上部的烧制品长时处于预热升温状态,窑上部的每节所需燃烧时间相对于中下段来说要短,到窑上部的7—8节时,鳞眼洞和烟筒中会喷出红红的火焰,蔚为壮观,行话叫"红火头上"。通常窑背上烧成时间要20多个小时,夏季所需时间要比冬季少几个小时。烧窑最好是天清气爽,使窑内气氛相对保持稳定,这样才能多出好作品,甚至是精品。

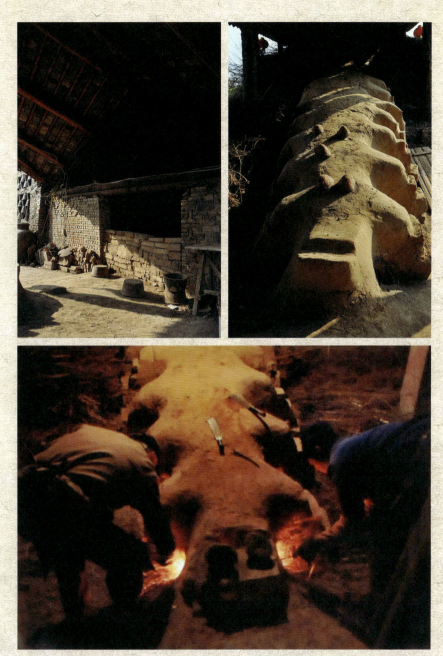

投柴烧窑(照片来源:古龙窑艺术中心)

烧窑须用有油性的松柴燃烧,松柴最好先露天堆放几月甚至数年,风吹雨淋日晒等自然刷洗,松柴内的油脂结构达到稳定,才能保证在窑内柔和的油性气氛下,烧出来的壶不会干燥生涩,有温润如玉的感觉。现在敢于在柴烧环境下烧制紫砂茗壶的,都是有追求的创作人,壶坯泥料正,成型技术好,经验丰富,这样才能保证烧出来的壶不变形、不起泡、不开裂,避免烧不到位,成品率高,而且烧成的壶气韵生动,有一种特殊的光彩。

装窑是龙窑烧制前一道重要工序,看似简单,实际有长期烧窑的经验十分重要,不同位置的温度、气流会有所不同,把适合的生坯放在适合的位置,对烧成品的质量具有决定性的作用,所以颇费心思。装窑前一般都会有经验丰富的师傅进行配窑。因窑床呈斜坡形,窑内每臼匣钵的底钵都需用脚石垫平,使匣钵在窑床斜面上呈水平状。视烧成气氛,每臼匣钵在窑内的摆放要疏密均衡,墙边、中路均应留出火路通道。紫砂壶生坯一般都会根据经验,放入一同烧制的缸、罐或匣钵中,甚至有套入两层缸罐或匣钵中(俗称"匣中匣""里套里"),选择适当的位置进行烧造。这样既防止扔柴时可能对作品的意外损害;也为在小环境中,升温和降温时相对缓慢,防止升温或降温过快,导致紫砂壶的变形、开裂;均匀的窑烧气氛,会使成品的韵味更足。

"匣中匣"的窑烧方式应自嘉靖、万历年间宜兴制壶高手李茂林等人开始。《阳羡茗壶系》提到,李茂林制成的壶坯"另作瓦缶,囊闭入陶穴,故前此名壶,不免沾缸罐油泪"。可很好地防止紫砂壶成品沾染釉泪,同时紫砂壶烧造成品率和质量大为提高。

龙窑烧制结束后约3—4个小时,炉房内炉膛的三个进风口开大,以利于降温。然后,自下而上分时段将鳞眼洞打开,再分时段将封户口的砖撬开部分。如果冷却过快,温度变化过大,窑内产品容易"惊变"破裂,通常冷却温度在8—10小时之间。开窑的过程需要在窑内高温操作,尽管冷却时间达到八九个小时,但这时窑内温度仍有五六十度。

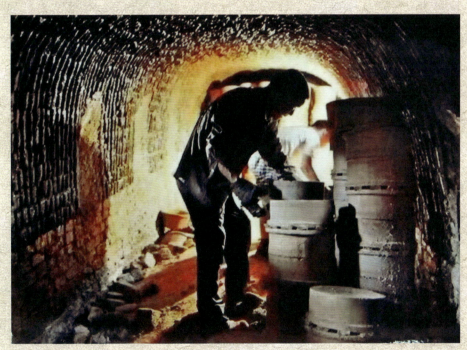

装窑(照片来源:古龙窑艺术中心)

紫砂审美之风一直变化，近来有部分抟砂艺术家制作一些比较拙朴的壶型，在龙窑内不放入匣钵或半裸露状态下烧制，使窑内的油性气氛、草木灰的落灰与壶坯相融合，形成绮丽多姿的窑变，滴落的窑汗形成各种颜色和自然流淌的形态，使壶的外表色彩斑斓，美不胜收。另也有运用还原烧工艺，当窑内到达一定温度后，减少窑内的氧气，令其处于缺氧状态，火继续燃烧就必须从紫砂胎土中摄取氧元素来助燃，加上柴烧时产生的炭灰残留物累积，局部不能充分氧化燃烧，形成还原气氛，在坯体与柴炭、火焰直接接触中造成局部烧成温差和窑内压力差。在这种混合气氛下，坯体被完全还原，壶产生各种窑变效果，成为紫砂艺术中一道独特别致的风景线。

龙窑虽然有很多优点，但由于耗柴量大、污染环境等原因，从50年代开始逐渐关闭。如今，前墅龙窑是唯一较好地保存了我国古代龙窑的结构特征和陶瓷器烧制方法的案例，成为研究我国古代陶瓷生产发展的十分难得的实物资料，具有非常重要的科学研究价值，故得以保留下来。

匣钵与垫片

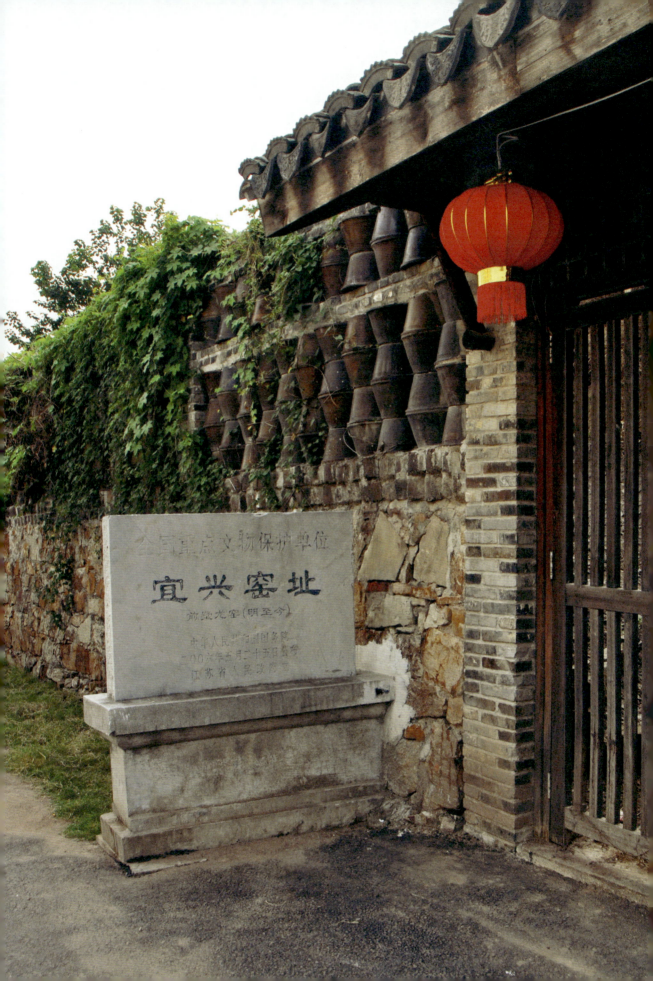

我进紫砂工艺一厂时，厂里用的是重油烧窑，即各种低品质的油混合而成的燃料，成品率高，由专人负责。给我印象最深的是潘准年师傅，清瘦干净，脖子上一条毛巾，永远干净雪白，厂里的女工都暗地里说，他出的汗都和别人不一样。他为人认真仔细，也有些清高，顾老的壶，都请他放烧，每次都烧出令顾老满意的作品。

1992年，被艺术界誉为"中华第一刀""刀笔书法第一人"的陈复澄兄，离开故里四十年后第一次返乡，并来宜兴进行融刀笔书画于一体的"复澄壶"的创作，与我相识，谈艺论壶，十分投缘，顿生相见恨晚之叹。他发表过有关古文字、文物、书画、篆刻等多方面的学术论文，出版过《名碑实录——东汉封龙山颂》《陈复澄书法艺术作品集》多种书法篆刻专集，知识广博，见解犀利精到。他的艺术创作风格鲜明，形式多变，既有深厚的传统功力，又富有独创性。他不用毛笔在陶坯上写墨稿，而是直接运刀、一气呵成，挥洒自如，真草隶篆个性强烈，淋漓尽致地表现了刀的锋利、刀的力度和刀的韵味，形成了书法艺术的新语言，独辟蹊径的刀笔书法，为书法艺术开创了新的形式和内容。

壬申年立秋日，他来我家喝茶聊天，我刚做完红泥合欢壶，从工作室出来迎接，手还来不及洗干净，他一把握住，沾了他一手泥，他哈哈大笑："你的泥也说欢迎我啦，来来来，看看你新作品。"我捧出合欢壶来，他上下左右地端详，然后客气地说："我刻上两句我喜欢的诗吧，也算厚着脸皮与兄合璧了。"我是求之不得，连连表示感谢。他从包里取出刻刀，利索地在合欢壶的肩侧，篆法飞刀走泥："兴逐乱红穿柳巷，困临流水坐苔矶。"原来是北宋哲学家、教育家、

理学的奠基者程颢的诗句,我情不自禁吟出后面两句:"莫辞盏酒十分醉,只恐风花一片飞。"在彼此哈哈大笑中,复澄兄又在合欢的底侧,以潇洒的小行书补记了这段"合璧"因缘。

　　我非常珍惜这段友谊,拜托潘师傅烧制,潘师傅看着壶,话不多说,点点头,翘了个拇指,就去烧窑了。

　　这把合欢壶,是我手制,复澄兄刻陶,潘淮年师傅烧制,融合着我们三人的欢欣之情,正如复澄兄所题:"可珍视也。"

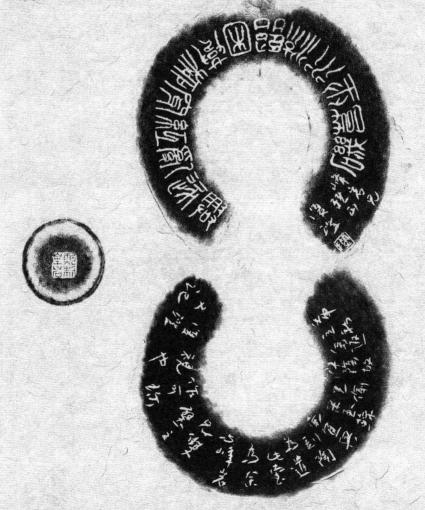

一把平肩水平壶,为窑温控制不当而出现窑变和起泡现象的废品。不料却被普洱茶界尊为"泰斗"的邓时海先生一眼相中,喜欢非常,捧壶摩挲良久。他认为此壶古拙的外表,如茶人孤坐空山,满裘风霜,一杯独饮任平生,符合他心目中茶道的精神。此壶歪打正着,既有高温烧成的玻化效果,又具有良好的通透性,是泡普洱老茶不可多得的妙品。真是缘分,我当即把壶赠送给邓先生,所谓"宝剑赠英雄",开心。

1998年，我开始使用煤气窑烧制紫砂壶，由自己掌控，窑内气氛好，温度稳定，可以烧出自己个性的作品。近两年又买了进口电窑，可以根据需求随意调节升温曲线，保温时间亦可方便控制，为难度高的作品的辅助烧、复烧提供了方便。

　　一把壶的烧制成功，是天地人三者的和谐而成。天即烧窑时间、窑温、火的气氛，外部环境的温度、湿度影响等因素，地即天赐宜兴紫砂这么好的矿料，人即用匠心、艺心、初心，来创作心目中完美的作品。

　　我做的每把壶，都会要求烧到最高温度，追求完美。这是一种态度，也是一种责任。

外师造化　中得心源

　　紫砂艺术今天这么红火、繁荣,源于70年代后期的改革开放政策,同时也离不开闻名全球的"维他奶之父"、香港茶具文物馆藏品主要捐赠者、太平绅士罗桂祥先生的大力推广。1985年年末,当时作为香港管理专业协会主席的罗桂祥先生,凭着一腔的爱国热忱,以其多年来对商业服务业重要性和具体操作性的了解和实践,将一份关于中国城市商业改革的建议书《中国城市(商业)改革大纲》上书中央,得到了邓小平先生的赞许,在此后十几年的改革中,《大纲》中提出的改革建议,基本上都得到了实施,为世人所津津乐道。

　　香港人至今还保持每天带着一份报纸,上茶楼点个"一盅两件",叹个早茶的习俗。他们把喝茶称为"叹茶",带有强烈的享受满足感和对茶的深厚感情。叹个茶,自然离不开茶具,不同材质的茶具,可以用来泡不同的茶,由于香港人爱喝普洱茶,泡饮过程中发现最合适的茶具,就是宜兴的紫砂壶。

　　其实,早在70年代后期,作为在海外及各地收藏了大量古旧紫砂器皿、瓷器、玺印的大藏家罗桂祥先生,就已通过当时的国家出口

部的关系,联系到紫砂工艺一厂,1997年首次与叶荣枝先生一起来到宜兴,专程考察宜兴紫砂工艺。他们到黄龙山看紫砂原料的开采,参观紫砂壶生产工艺的全过程,仔细询问宜兴紫砂的独特成型工艺的许多具体问题,和老一辈的紫砂艺人及中青年技术骨干座谈交流。提出了精选泥料,开发高端紫砂产品的建议,要求严把质量关,验收合格后,由他们的香港"双鱼公司"全部收购,不合格者当场敲碎处理。茶壶制作完成后,作者须盖印并签名,并提高壶的价格。罗桂祥先生成为第一位订制紫砂高档产品的客商,改变了过去计划经济时代单一的生产模式,以品种定价格,运用商业手段,以制作艺人之名定价,把紫砂壶从生活类商品提升到艺术品的高度,这对促进宜兴紫砂制作水平的提高起到巨大的推动作用。

为了提高宜兴紫砂艺术的形象和知名度,经罗桂祥先生牵线,由香港市政局邀请,1981年,江苏省陶瓷代表团参加了香港第六届亚洲艺术节举办的紫砂展览。面对市场经济,紫砂工艺品第一次亮相,即人气火爆,展品销售一空。后相继于1984年、1988年连续在香港举办紫砂展览。在罗桂祥先生的带动下,香港先后成立了四家经销紫砂的公司,即"双鱼艺瓷公司""海洋贸易公司""英泰贸易公司""锦锋贸易公司"。还有一些茶行也进入经销紫砂行业,开始与紫砂工艺一厂合作经营,开展订制等业务,先后在香港举办多场紫砂名人名作展,并出版书籍、画册。每次展出,轰动港岛,电视台、报纸争相采访报道,宜兴紫砂艺人也被邀到香港,进行紫砂制作表演和学术交流,紫砂在东南亚地区乃至世界上引起强烈反响。通过这些努力,国内的紫砂产品改变了原来只通过紫砂工艺一厂参展广

交会,对外销售产品的单一销售模式,对外宣传和销售的途径越来越宽,紫砂开始逐渐地走向海外。同时也大大提高了我们的工作积极性,以及探索、提高工艺技术水平的热情。

印包壶是我1986年、1987年间的作品,当时由香港茶具文物馆订制,参照墨林堂时大彬的旧款,精选一厂紫泥,调砂段泥,由汪寅仙先生打样,我制作完成。印包壶融合了方器与花器的制作特征,对我来说,是首次尝试。

汪寅仙先生名气很大,技术非常全面,初得紫砂老艺人吴云根先生启蒙,学习光货制作,打下坚实的基础。由于厂里安排,在蒋蓉先生门下学习清供果品制作,又得花货大师朱可心先生重点培养,研习花货制作及造型设计。1956年认定的国家级紫砂"七大老艺人"("紫砂七老")中,除了任淦庭先生外,其他六位,她都曾跟随学习,掌握了极其精湛的制壶功夫。她对紫砂泥性有着极透彻的理解,拥有独具一格的美学观念。她的花货作品,造型惟妙惟肖,并保持了紫砂特有的色泽质感,不追求颜色与实物相同,而仅于局部画龙点睛,做些许颜色处理,神似意远,更能呈现作品的文气雅致,充满蓬勃旺盛的生机。

当时懵懂,见汪寅仙先生的作品,总感觉到说不出的好,但不知道为什么好。汪寅仙先生给我讲了印包壶的作者时大彬的生平、经历和作品特点。

时大彬（1573—1648），明万历至清顺治年间人，是著名的紫砂"四大家"之一时朋（亦作时鹏）的儿子，他制壶技艺全面，在紫砂艺术的泥料配制、成型技法、器型设计以及属款书法方面，都有卓越的成就。他在紫砂泥料中掺入不同的砂，开创了别具一格的调砂法，古人称之为"砂粗质古肌理匀"，在当时赢得赞叹一片。在成型技法方面，他改进了前辈供春"斫木为模""挖空中施"的工艺，把打泥片、打泥条、拍身筒、镶身筒结合起来，由此确立了紫砂壶泥片镶接成型的独特技法，成就了紫砂壶制作工艺的巨大飞跃，至今还在使用。他留下了方形、圆形经典壶式多款，创制了多种制壶专用工具，成为紫砂艺术史上的革新派领袖人物。时大彬喜游历，爱交往名人雅士，与当时的陈继儒等文人交往密切，受诗书熏陶，壶艺更上层楼。他还研习名家书体，削竹为刃，以竹代笔，在壶艺作品上自署款名，书法娴雅，字体学于《黄庭》《乐毅》帖间，以至于后世把大彬书法作为辨别作品真伪的标准之一。当时茶风盛行，时大彬根据文人饮茶习惯，改大壶为小壶，以适应时风，把文人情趣引入抟砂制壶中，明末四公子之一宜兴陈贞慧《秋园杂佩》载："时（大彬）壶名远甚，即遐陬绝域犹知之。其制始于供春，壶式古朴风雅，茗具中得幽野之趣者。后则如陈壶（陈鸣远）、徐壶（徐友泉），皆不能仿佛大彬万一矣。"知道了时大彬的历史、经历，一个"文人壶"的概念在我心里开始萌芽，我似乎体会到了汪寅仙先生的好。

汪寅仙先生说："临摹紫砂历史名作，是为了提高自己的艺术素养，掌握紫砂传统的精髓，既要做得传神，还要以审美的目光，对原作进行适当的改进，仿中有创，更合乎尺度，争取更完美。"

观赏过明清很多著名画家的画，落款都毫不忌讳，写上仿某某笔意。临摹是为了提高自己的审美，从中体会到传统文化的精髓，临摹是继承传统最好也是唯一的方法，笔意是重中之重。写意是文人传统美学的核心理念，不是对客观事物进行照相式的描摹，而是以物载道，把自己的审美、气质、个性融汇其中，发于创作，潜于觉悟，抟出富有生命力的紫砂，以造型艺术寄托主观的情怀。除了临摹古器，还要读书明理，功夫在诗外，积累日久，书卷气慢慢流露出来。

壶的包袱部分，总是做不出布的飘逸和生动感，琢磨良久，不得其法。正好顾老来，便将疑问请教于他，顾老用自制的牛角工具，修整了几下，包袱飘出的一角顿时活了。他详细分析讲解了泥料的性能，修整的位置和角度，又出题让我实践了几次，看我已掌握，并能举一反三，欣慰地笑了。

"外师造化，中得心源"，平日要做个有心人，善于观察大自然鬼斧神工的造化，以自然法则来进行创作，壶就有流动无碍的自在生长的意象。境生于象外，小小一把壶，把它构思在天地广阔的空间里，让自己的思想、人生经历、学识修养，去填满整个空间，如此，壶的气象便更自然、丰富、广大、深远，也更有情趣和意境。

心摹手追

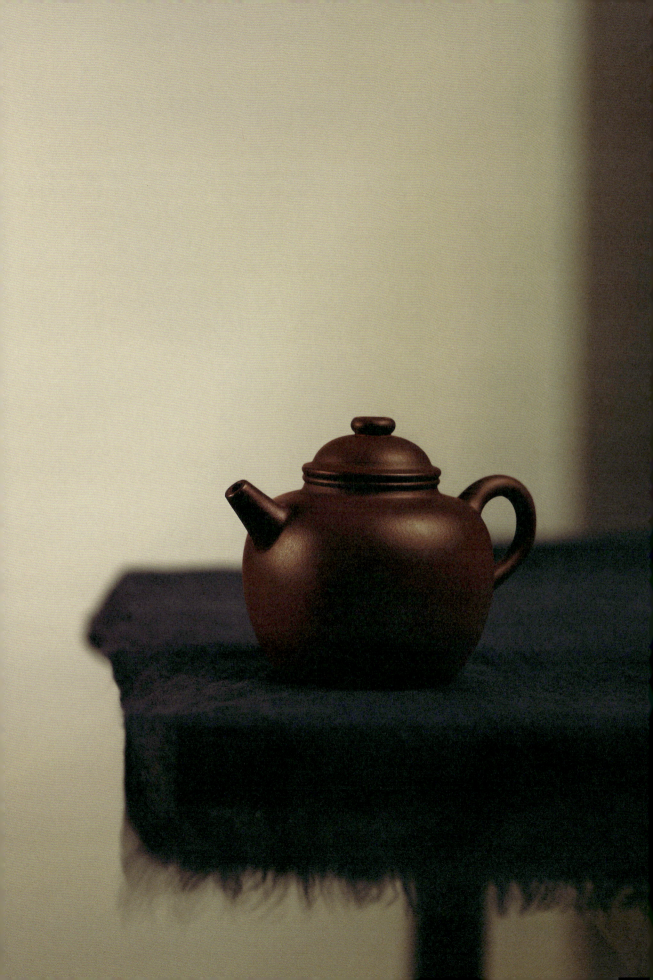

顾景舟先生说："砂艺史上一致推荐的大家,当以时大彬为典范。他的贡献在于：对砂艺开创时期技艺法则的创造性革新,这是后辈从业者都应该为之歌功颂德的；更重要的是,他为后世留下了惊世杰作,创紫砂艺术陶文化的先河。"（顾景舟《紫砂陶史概论》）

明末,紫砂茗壶无论在原料、造型、成型手法,还是功能实用性和观赏性上,都到达了前所未有的一个高度,紫砂茗壶的三大壶式：光素型、筋纹型,以及少量自然型,开始成熟,基本工艺和技术规范已经形成,构建出了完整的紫砂制作体系。晚明制壶高手如林,百花齐放。

2010年西泠印社秋季艺术品拍卖会,一把标为"明 时大彬制圈钮壶"以13 440 000元人民币成交。

这把时大彬款的壶钮形制特殊,为圆形泥条圈成,气孔直通,此钮型历来仅见此款。壶身为单底,精刻楷书两行,四字相对："万历己酉,时大彬制。"万历己酉为万历三十七年（1609）,如果这把壶确为时大彬所作,时大彬当时正值壮年。

此壶造型饱满，气度雍容。直嘴简约有力，精神昂然，壶把作秋水款式，婀娜优美，两者对比鲜明，却相得益彰。壶身大腹便便，气定神闲，有大将之风。"壶之土色，自供春而下，及时大（彬）初年，皆细土淡墨色，上有银沙闪点，迨砜砂和制，榖绉周身，珠粒隐隐，更自夺目。"而观此壶，亦是泥料细腻，呈浅褐色，有珠玉般的砂粒隐约闪现，周身有皱纹，似符合《阳羡茗壶系》一书中对时大彬壶的记录。

历来时大彬的茗壶价格昂贵而且非常难得。吴梅鼎（1631—1700）有《阳羡茗壶赋》传世，是迄今为止发现的以诗赋形式赞美紫砂茗壶最早的文献。其中提及："时子大彬师之，曲尽厥妙……一瓷罂耳，价埒金玉，不几异乎？顾其壶为四方好事者收藏殆尽。"故此，自明末始，仿大彬者从未停歇，且因大彬制壶技艺绝伦，一般庸手不敢也不能模仿，所以仿者自身也必是高手良工，仿制托款之成品，工艺成就不可小觑。

初观此壶，壶虽不大，却令人觉得它在空间的气场强大，有一种威慑八方的力量。观察久了，厚重中有一种灵动的气息透出，阴与阳，轻和重，相得益彰，暗合传统文化的哲学观，令人叹服。好的老物件总给我许多灵感，可以感受到其中有股强烈的生命力，它充满张力又灵动的气息，正是我追求的境界。

我用底槽青的泥料,来心摹手追这把时大彬款圈钮壶。心摹手追,说到底就是心与手的协作,不徐不疾,得之于手而应之于心。紫砂工艺的严谨性和独特的审美性是紫砂创作者绕不开的关键。紫砂艺术的创作是一个繁复并需用生命的时间成本与之共舞的劳动过程,首先是发自内心地对紫砂本身与紫砂性能的尊重,与它一起呼吸,与它交流,让它达到最佳状态。南宋文学家楼钥(1137—1213)《书全无用语录》有言:"善用者必自有用,不善用者不如勿用。试问大众,如何则为善用:有时拈起一株草作丈六金身,有时把丈六金身却作一株草用。"这段话给我深深的启发,创作就是要熟练掌握紫砂的特性,以各种紫砂艺术所特有的手法,达到模具或其他方法所无法达到的自然曲线之美,呈现出创作思维的紫砂语言,是创作者内心深处的意识迸发,表达艺术意义,紫砂艺术独树一帜地存在,与我们一起走到今天的原因。

紫砂艺术还需有其独特的审美观念,即所谓"中和"之美。"中和",我现阶段的理解就是一种适度,"适度"是寻求阴与阳之间的平衡,往深里说,就是为人处事的明白。

这把圈钮壶的制作过程,既是对传统紫砂艺术的技术寻根,也是对"中和"之美的追索体验。

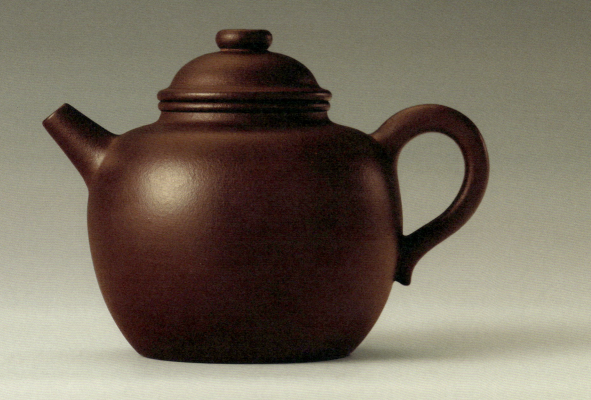

　　壶成,用沸水将壶淋透,握把试泡,不禁心里一动,壶称手的感觉,像是从手上长出来的,舒服极了,此壶冲泡台湾乌龙可谓绝佳。茶烟袅袅,遥想大彬当年,与陈眉公及琅琊、太原诸公交往,品茶论器后,制作小壶,放于几案,便令观者顿生悠远闲淡之风致,不禁令人恨不生于大彬时代,可一睹先辈风采与冠绝古今的技艺,幸之甚矣,一种时空交错之感油然而生。

传奇鸣远

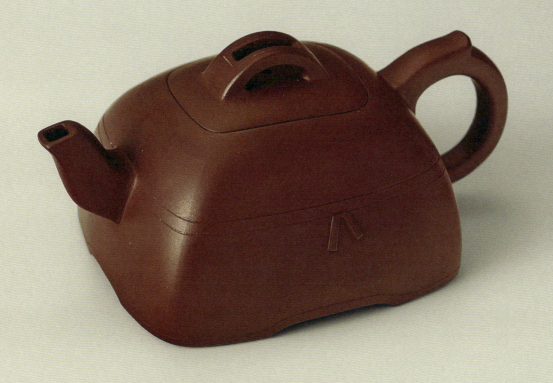

在紫砂艺术史上,有一颗璀璨夺目的明珠,被公认为技艺最为全面的大师,无所不能,无所不精,是一个传奇。他上承明代紫砂之精髓,下启清代紫砂新格局,其艺术成就实已超出"壶艺"的层次,而成为紫砂艺术新的文化标杆,正如他的名字陈鸣远,一声仰天长鸣,划破了紫砂艺术浩瀚的天空,影响深远。

陈远,字鸣远,以字行世,号鹤峰,又号石霞山人、壶隐,宜兴上袁村人,生卒年不详,根据县志、壶跋及文人诗稿推断,他的创作活动时期,应为清康熙年间,这已为学界普遍共识。他是继供春、时大彬以后,紫砂艺术几百年以来的集大成者。

阳羡词派著名词人徐喈凤,于康熙年间《重修宜兴县志》中记载:"鸣远工制壶、杯、瓶、盒诸物,手法在徐士衡(友泉)、沈士良(君用)间,而款识书法独雅健,有晋唐风格,胜于徐、沈。"

顾老也曾论及过陈鸣远:"集明代紫砂传统之大成,历清代康雍乾三朝的砂艺名手。个人风格特点:既承袭了明代器物造型朴雅大方的民族形式,又着重发展了精巧的仿生写实技法。他的实践树立了紫砂艺术史的又一个里程碑。"

陈鸣远出生于紫砂世家,其父陈子畦,是制壶名匠,他的兄弟

也都是紫砂从业者。因为如此的家学渊源,耳濡目染之下,加之天赋异禀,勤奋好学,终成一代宗师。

在陈鸣远之前,紫砂器一直都处在实用器的范畴,尽管它具备材质美、工艺美、造型美等审美意象,但实用性仍然是其最主要的本体特征。但这样的格局在陈鸣远的时代被完全改变了。

陈鸣远制壶技艺精湛全面,又勇于开拓创新,创造性地拓展了紫砂茶壶的造型构成。在他之前,绝大部分紫砂艺人都是以制作几何光素器和筋纹器为主,而陈鸣远从天地间的自然元素汲取灵感,作为紫砂茶壶造型创作的素材。他胸中自有丘壑,抟砂信手拈来,自由自在,出于自然而高于自然,寻找出与文人志趣和文房雅玩相契合的类别,开创出了极具自然生趣、丰富多彩的紫砂花货茗壶,作品洋溢着浓郁的生活情趣。在明人的基础上,把自然型壶进一步推向艺术化的高度,成为今日"花货类"的宗师,并使花货茗壶崛起,成为紫砂茗壶的重要型制,花货在紫砂艺术史上成为一个重要类别。这些壶式不仅是他的杰出创造,而且成为紫砂壶工艺上的历史性造型,后来的制壶家们广为沿用。陈鸣远的创新壶式,目光远大,就今天看来,依然充满了现代时尚元素,令人神往。

陈鸣远多才多艺。他仿制的爵、觚、鼎等古彝器,工艺精湛,匠心独运,古意盎然,同时把一些文房雅玩,也用紫砂来创作表现,诸如笔筒、瓶、洗、笔山等,文质彬彬的格调,契合书房清玩的气息,扩大了紫砂自然造型艺术的外延。他还手作了多种案头清供,仿生的菱角、扁豆、花生、慈菇、栗子、藕片、荸荠、核桃、白果等,充分利用紫砂泥料自身材质优越的可塑性,调配以契合果蔬肌理的泥色,

以及泥料烧成后自然的呈色性,把田间地头果蔬的自然生态,刚采摘归来的鲜活水灵的感觉,皆表现得惟妙惟肖,巧若天成,精妙绝伦,令人拍案叫绝。那种极具观赏性、陈设性的审美意趣,也大大提高了紫砂制器的品位和意境。

陈鸣远继承了明末时大彬与文人合作的制壶模式。明末时大彬游历娄东(今太仓)后,与当时的文人陈眉公、琅琊太原诸公交往甚密,也在他们的影响下,制作顺应这个文人群体审美和需求的紫砂茗壶。陈鸣远通过挚友陈维崧的介绍,结识了曹廉让、汪文柏、杨中允等一批文人,并与这个士大夫群体建立了广泛和深入的交往关系。在明末紫砂款识、诗句刻饰的基础之上,进一步将金石、绘画、书法、署款等艺术形式,融入紫砂制器上,紫砂壶艺于是开始与风雅的文人翰墨相结合。原来光素无华的壶体,增添了许多隽永的装饰情趣,也使茗壶更具有浓厚的书卷气,壶艺、品茗和文人的风雅情致融为一体,将文人紫砂镌刻抬升到了一个崭新的高度,极大地提高了砂壶的艺术价值和文化价值。

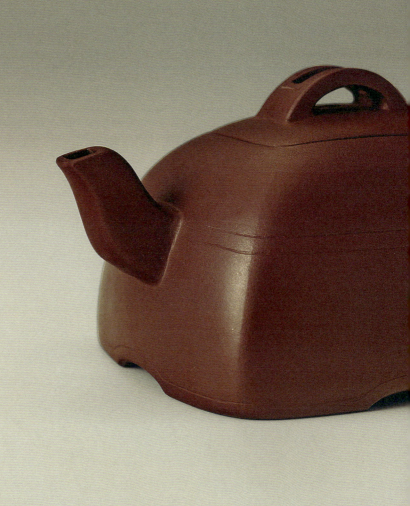

1999年4月,台北盈记唐人工艺出版社出版了黄健亮、黄怡嘉主编的《荆溪紫砂器》一书,书载第一把壶即为陈鸣远款束腰方壶,顿时让我眼睛一亮。书中黄健亮先生这样做了说明,更引发了我极大兴趣:"《阳羡砂壶图考》载有一件风雨楼所藏'曹廉让束腰鸣远方壶'拓本,该书作者张虹记曰:邓秋枚以鸣远方壶拓本寄赠,并云此壶题识乃曹廉让手笔,盖鸣远客海宁时,尝馆于廉让家,具见《桃溪客话》,廉让别号廉斋,海宁人,此壶书法与鸣远为衎斋所造壶同一手笔。该书版图1'鸣远款束腰方壶'其形制、铭文书法皆与《阳羡砂壶图考》这张拓本极为相类。这件鸣远款方壶出自闽南,出土时壶嘴与盖沿子口俱残,无知乡人乃以砂轮磨整,殊为可惜。胎质坚致,掺以五色砂泥,文采斑斓。壶底假圈足留出四隙,形成虚怀若谷之势,壶钮作桥形,上方镂出长方孔,与壶底四足遥相呼应。器形敦穆稳重,中束腰带,壶钮、底足亦饰圈束,一似明清文人雅士装扮。此壶盖款为典型的'陈鸣远制'四字阳文篆印;壶底铭文曰:'一壶清茗,万卷藏书,明窗净几,其乐蓬蓬。'署款'廉斋',笔韵雅致,骨肉停匀,书卷味十足。'廉斋'为陈鸣远之文友曹廉让,虽不敢妄言此即为鸣远真迹,但此器无疑是历来'陈鸣远'款砂器中的佼佼之作。"

黄健亮先生收藏紫砂并研究深入,出版及发表有多本紫砂专著和论文,他的论断让我信服。黄先生主要从壶的历史、文化方面来判断,而我却是从壶的器型、制作难度看到了陈鸣远的高度。

紫砂方器造型变化众多，历来就有"方非一式"之说，主要有长方、四方、六方、八方、随方、浑方等几种基本形状。在基本形态的造型处理中，又可以根据高中低，大中小，粗中细，演变成几十种不同的方器形态。亦有人在处理时，结合圆器、筋囊器，做到上圆下方，上方下圆，口方盖圆，口圆盖方；亦可做到身圆嘴方，身方嘴圆，或是身圆把方，把圆身方，等等。总之，方器造型的变化，可以随着创作者对形器的设计创意要求，进行或圆或方的各种处理变化。陈鸣远传世之方壶，我所见过的多作"四方鼓腹"或"四方圆角"造型，俱为敦实厚重、寓圆为方或化圆为方者，应为承继了晚明的紫砂壶式之作。

　　此款束腰方壶，其壶身为浑方，一般做法，是通过借用模具成型，陈鸣远款的这把，因没有上过手，是否全手工便不得而知。全手工的概念，则是先做出前后、左右对称的共四块接片，镶接成型后，以手法拍打出浑方的造型，这样整个身筒就充满了力度和挺括的精气神。沿壶身腰部堆塑素带纹，以泥结做出束起处，泥结的线条必须干净简洁，产生一种冲淡素朴之美，于素带的沉稳中又平添灵动。

　　我在全手工制作中，体会到了陈鸣远在明末精工细作的工艺基础上，更是将其推展到紫砂制器的每个细枝末节。明末以时大彬为代表的能工巧匠，通常是在大的着眼处励精图治，小的着眼处则往往点到为止，陈鸣远则在茗壶任何一处局部的完善上，一丝不苟，精工之极，见诸所有细节处，都需要心到、眼到、手到的一气呵成，自信、技艺缺一不可。

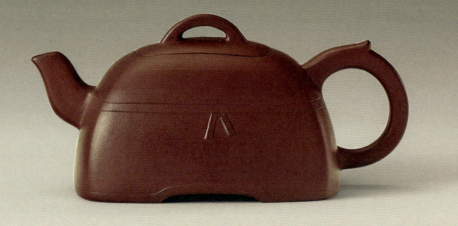

由于黄健亮先生在书中提供了一个极其重要的线索:"出土时壶嘴与盖沿子口俱残,无知乡人乃以砂轮磨整……"故依此画了壶的精细图纸,标出各部比例,做出权衡,全面关照,整体造型近于完美,遗貌取神,尽可能复刻出此壶的原貌。

三弯流之曲线,笔断意连之弧以遗圆意,恰到好处,与桥钮、飞把形成自然过渡,巧妙而流畅,中空镂出的桥钮与平底假圈四足上下形成对话,和谐统一。浑方的壶身浑厚敦古,且又臻于秀骨雅健,十分完美。

通过自己手作,学习体悟前辈的精湛技艺,同时也可以连接到前辈们的思维方式、精神气质。做这款束腰浑方壶的一个阶段,我的手仿佛就是陈鸣远前辈的手,心也和他连在了一起,甚至好奇当年他与曹廉让"一壶清茗,万卷藏书,明窗净几,其乐蓬蓬"时,到底用这把壶泡的什么茶?噫,入魔了。

向经典致敬

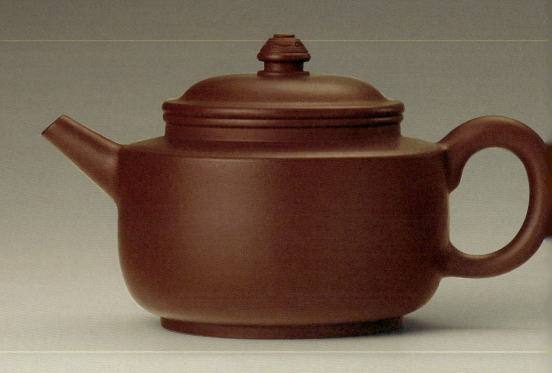

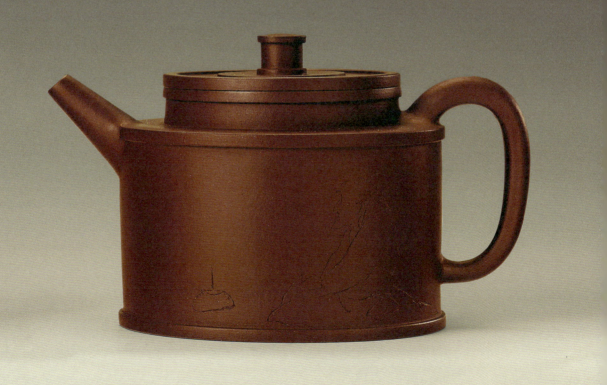

何为紫砂艺术的经典？其实我对这个问题的答案也是模糊的，或者说我抟砂有年，赏佳器几千，心下可能有点明白，但还是会挂一漏万，用准确的语言表达，着实是万分困难的，所以也无法给"经典"一个定义。

我只能说，经典不是供研究而积满尘垢的遗物。经典是时代特征的反映。一件紫砂艺术作品记录了作者的时代背景、创作状态以及他生活中的种种故事，承载着我们向往的内涵和诗意。

经典可以表达艺术创作者的思想，一件紫砂艺术作品，往往是创作者将思考、经历、痛苦、狂喜融入作品中，读懂它，会感同身受，体验到不同时代的人之间的共鸣点。

经典能影响一个甚至几个时代，成为一个文化的象征符号，以独特的艺术魅力，影响着一代又一代的前进步伐，在漫长的时光隧道中永远绽放光芒。

经典可以引发人们深度思考，通过经典的器物，一代代的艺术家会对真理、美的信仰，甚至对创造与变化本身笃信不疑，苦心孤诣，为其努力终生。

经典的紫砂作品,令人百读不厌。即便是审美志趣不同,或对事物持不同见解的人,就算对紫砂艺术完全无知,因具备了朴素自然的审美观,也会被整体造型和谐、细节处理精巧的艺术作品所吸引。而对于具备艺术审美素质的人,或者对紫砂艺术有追求的人,这些艺术作品更可令其百看不厌。站得越高,视野越广,经典的韵味越让人着迷,甘之如饴。

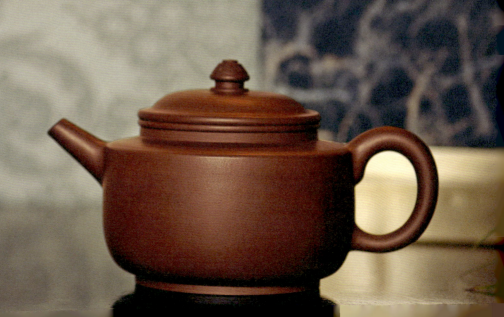

去北京,着迷于首都的文化底蕴,最爱逛博物馆、美术馆和艺术园区。去故宫博物院看紫砂作品,有件藏品一出现在我眼前,我就移不开脚步了。

这件精彩作品为故宫所藏杨彭年款的描金山水诗句壶,紫红色的砂料,质感油润,光可鉴人,壶身一面上镌描金行书:"平台留小啜,饮味待回春。"落款为"乙未冬日 松岑先生大人清玩。介峰"。另一面描金彩绘山水楼阁图,壶底镌有"杨彭年制"四字印章。整个器型的造型端庄典雅,直流刚健俊俏,弯把从壶肩上出,仿佛自然生长出来,挺拔倔强,与流形成呼应,一气呵成,线条流畅又有冲势,真正要做到位,难度不可小觑。盖钮如桩钉,浑若坚铁所铸,从盖及底,五层圆线层层叠加,黄金分割的比例,秀雅而工整;尤为难能可贵的是,身筒的上线下线之间为直角,做工之难,令人咋舌。整件作品展现出来的结构感、力量感,一扫清代后期很多紫砂壶靡弱纤薄无力,格外与众不同。

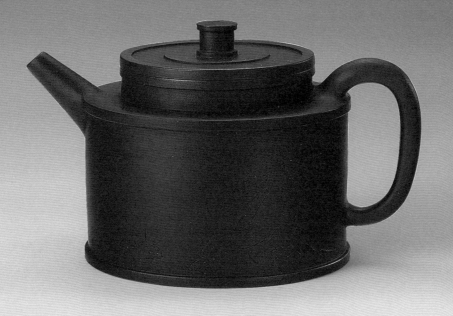

杨彭年，紫砂艺术历史上大名鼎鼎的人物，生卒不详，应是清乾隆至嘉庆年间宜兴紫砂名艺人。善制茗壶，且善配泥色，据史料记载：乾隆时期，制壶已多用模衔造，其法简易，大彬手捏遗法已少传人。是他继承并恢复了供春、时大彬的全手工制壶技法，"虽随意制成，自有天然风致"。对后世产生极深远影响的经典文人壶"曼生壶"，也必然绕不过这个名字。杨彭年与当时的溧阳县令陈曼生及其身边的文人幕客深入交流、共同合作，从泥料的选定、配色，到壶式的设计，一起商讨确定，绘制壶式设计图样。杨彭年凭借超凡的领悟能力和娴熟的手艺，准确具体地制烧成品出来，然后镌刻诗句款识。他们在一起合作日久，创新茗壶式样达数十种之多。在清中期，对紫砂艺术的中兴、发展做出了不可磨灭的贡献，"曼生壶"是紫砂艺人与文人之间全面合作的典范。今观此壶，遥想前辈在与一众文人的长期合作交往中，"近朱者赤"，从壶可以看出制壶人的文化修养。

回家后，反复琢磨，酝酿良久，凭着记忆和图片上标的尺寸，用一厂老紫泥复制了这款应该尺寸相差无几的紫砂壶，因原器根据壶身的诗画所命名，而我觉得，仅此素器，已足够体现紫砂艺术之魅力，便怀着对紫砂前辈无比景仰的心，命名此茗壶为"天元壶"。《后汉书·陈忠传》中有："臣愿明主严天元之尊，正乾刚之位。""天元"有至高至尊之意。"天元"又是围棋棋盘中正中央的星位，象征着由众星烘托的北极星。而杨彭年，正是紫砂艺术史上群星竞耀中，那一颗璀璨夺目的星。

传统经典款式的贡灯壶，与天元壶有异曲同工之妙。造型规整饱满，健雅大气，线条挺拔劲爽，赏之不由令人精神振奋。当年

曾手做数把，皆不理想，始悟真正的经典作品，经由历代名家改进累积，已臻无一处可以改动的境界，小动一下，即可谓失之毫厘，差以千里。

明代著名学者高濂的《遵生八笺》，是我熟到不能再熟的枕边书，从中获益匪浅。晨起读到《四时调摄笺》一章记有，"孟夏之日，天地始交，万物并秀"，于是灵感闪动，起念再以紫泥试做贡灯壶。是日天气相宜，心手相应，生坯效果甚为满意。烧成后，油润细腻，紫气盈身，黯然生辉，精气神十足，冲茶，出水爽利，茶汤滋味沉稳厚实，终于完成了许久的一个心愿。

天元壶、贡灯壶早已是紫砂艺术史上的文化丰碑，我作为一介紫砂晚辈，不揣谫陋，兢兢业业，抟埴五色，聊仿经典，向前辈致敬，藉此高山仰止，砥砺前行，以续砂缘。

饮之吉　匏瓜无匹

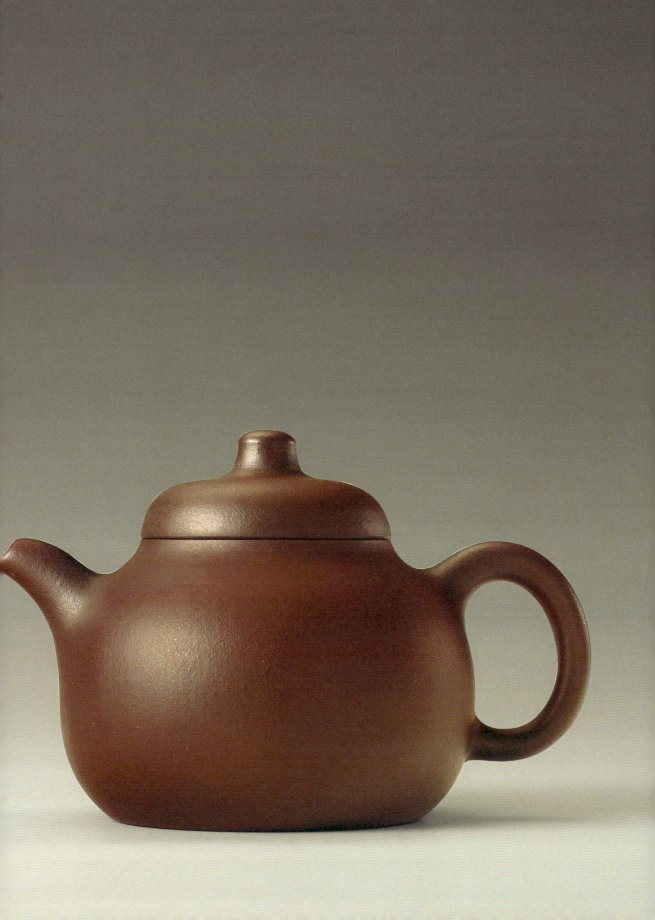

 从古至今,每个时期的艺术家创作的伟大作品,都会有时代大背景的烙印。譬如陈曼生时代,考据之风盛行,训诂、文字、金石、音韵等专门学科得到突破性发展,学术成果不断问世,时称"乾嘉学派"。陈曼生出生于清乾隆三十三年(1768),活跃于嘉庆一朝,至道光二年(1822)去世,恰好见证了这种学术的时代潮流。

 陈曼生,名鸿寿,字子恭,号有曼生、曼龚、曼公、恭寿、翼盦、种榆仙吏、种榆仙客、夹谷亭长、老曼等多种。

 陈曼生博学通解,艺术涉猎广泛,而且造诣极高,工于诗文、书画,他的书法以隶书和行书独步于清,隶书从汉碑出,尤喜研习摩崖石刻,汲取养分,故在用笔上谨守古法,铁划银钩,笔笔中锋,方环转折,篆隶互参,极具奇崛老辣的金石气息,结体宽博古雅,自由潇洒,书风萧疏简淡,一派淳厚灵秀之韵扑面而来。行书风神洒落,古雅而有法度,峭拔隽雅,极具个人面目。绘画用笔大气秀劲,墨色灵动清雅,题款则言简意赅,意在言外,如嚼青榄,回味无穷。从他各门类成果所占的比重看,篆刻是他的突出部分,其篆刻喜用切刀,苍茫浑厚,古拙恣肆,被尊为浙派"西泠八家"之一。清秦祖永

《桐阴论画》载:"鸿寿诗文书画皆以姿胜,篆刻追秦汉,浙中人悉宗之,八分书尤简古超逸,脱尽恒蹊。"

那时的西泠桥上,有短刀纵横,切中取涩,波磔推进的浙派创始人,"西泠八家"之首丁敬;有孤芳自赏、刀法细腻、印尚生涩的蒋仁;有以"小心落墨、大胆奏刀",至今被奉为篆刻圭臬的黄易;有长于绘事,终老布衣,面对乾隆帝大喊"头可斩,画不可得"的"铁生"奚冈;还有印风清丽典雅的陈豫钟;切刀老辣的赵之琛;用刀卧杆浅刻,切中带披削,充满新意的钱松。"西泠八家"向以"意多于法"为艺术主旨,此"意"指独创之意,不墨守成法,于是嗜茶如命的溧阳知县陈曼生,公暇辨识砂质,与制壶名匠杨彭年合作,创制壶式,以砂为纸,竹刀当笔,题跋镌铭,创造出了诗词歌赋、书画金石与紫砂艺术,文人与艺人珠联璧合成功创作的一代典范"曼生壶"。

"曼生壶"以文人之清贵的审美取向,将诗词酬唱之风雅,歌赋警句之隽永,书法之劲峭拙厚、绘画之空灵、金石之质朴,生动地融于紫砂壶一体中,成就一段集设计、制作、吟诵、酬唱、镌刻、交流、馈赠、赏玩于一体的风雅佳话。在铭文于壶身的位置、行文的疏密、字体的大小上,作为篆刻家的陈曼生,可谓如鱼得水,得心应手。曼生壶的造型、题铭、书法篆刻,以及壶体上的布局章法,都值得细细品味。

曼生壶的产生，是明末陈鸣远的文人壶历史脉络的延续，使文人紫砂壶升华为融合多种文化元素的绝佳载体，是紫砂艺术在中国艺术长河中必然达到的人文高度，也成为当时民间的茶文化向文人书房高雅文化演进的重要里程碑。如果说陈鸣远是明末以来文人紫砂壶的开拓发扬者，那么，陈曼生定可称为继承中兴者。

陈曼生在紫砂壶形制上的探索，有着当时深刻的时代背景，他具备中国器物造型的体用观念和时代的审美眼光，把文人审美的在抽象与具象之间的把握，发挥到了极致。

陈曼生对壶形的创作款式，通常被概括称为"曼生十八式"。"十八"，应为传统文化中常见的虚指。如："十八般武艺""十八罗汉""十八层地狱"……无论雅俗，都以"十八"为有限代替无限的虚指。至今我们已经无法来确认，在"曼生十八式"中，哪些确是曼生首创，哪些是曼生传承。但从传世的壶型资料来看，曼生对紫砂壶型制传统的确有着继承与发展的功绩。

相比之前流行的以仿铜、锡、瓷壶器形为主的紫砂壶式，陈曼生以质朴自然、情真意切为其艺术宗旨，主张："凡诗文书画，不必十分到家，乃见天趣。"于诗文书画金石以外，也将此主张付诸紫砂艺术。无论其创新的茗壶造型，还是壶上镌铭，皆呈现自然主义倾向，"曼生十八式"中的匏瓜、葫芦、半瓜、井栏、笠荫、柱础、石瓢等样式，无不从日常生活中汲取衍化而来，带着纯朴鲜活的可爱，洋溢着勃勃生机，为紫砂艺术带来一股清流。可以说是独具慧眼的美的发现，是自觉的创作。基于这些新的壶型，铭文及联想也拓展了发挥的空间，紫砂壶艺术便有了于有限中追求无限的价值。

陈曼生与当时的抟壶高手杨彭年的合作，堪称在紫砂艺术史上，于清初陈鸣远之后，最具自然主义表现力的典范。杨彭年的制壶、炼泥的技术，已经达到炉火纯青的地步，但他毕竟是个工匠，当与陈曼生合作，趣味相投，强强联手，各展所长，产生了一加一大于二的效果，实为紫砂艺术长河中的一个奇迹。

在他们结合之前，宜兴紫砂壶充其量也就是和其他陶瓷产品一样，是工匠手中出来的工艺品而已。乾隆时期，宫廷紫砂作品多在华贵、繁缛、精美中追求极致，紫砂胎雕漆、珐琅彩、漆地描金等工艺层出不穷，虽用心良苦，并没有把宜兴紫砂壶送进艺术殿堂，反有画蛇添足之感，在宜兴紫砂壶的制作历史中仅昙花一现。

陈曼生以他深厚的艺术修养和独特的审美情趣，结合其人生阅历以及对生活的细微观察，取诸自然现象、器物形态、古器文玩等，精心设计紫砂茶壶。他崇尚的质朴简练的自然主义的艺术风格，正好切合了杨彭年的审美和抟壶风格，从而使紫砂壶超越了简单的茶具功能，成为充满自然主义气息的文人紫砂艺术珍品。

匏瓜壶，壶铭："饮之吉，匏瓜无匹。"底款"阿曼陀室"，把款

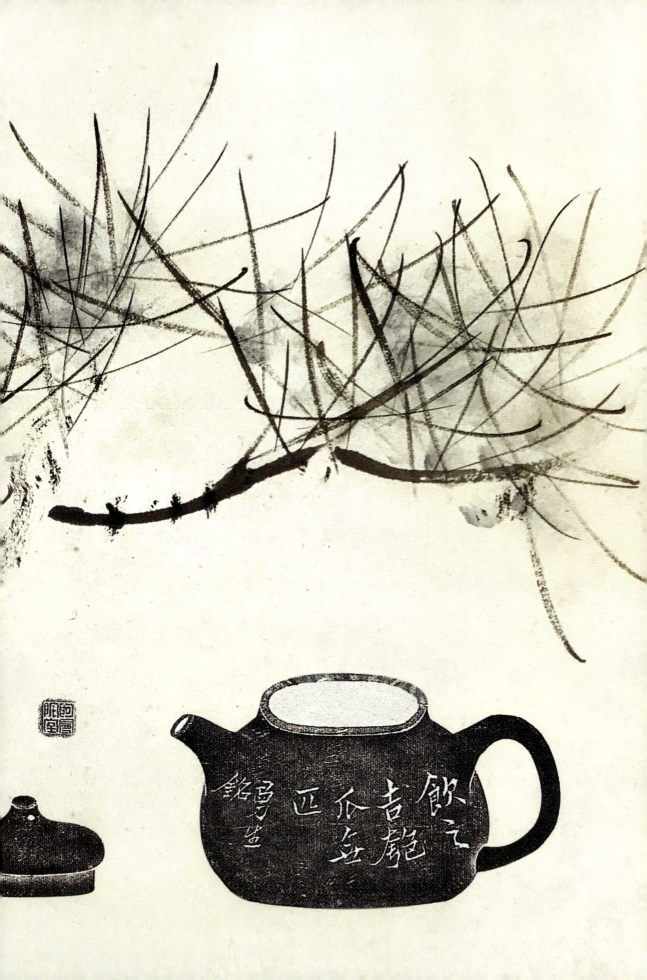

"彭年"。原为"八壶精舍"唐云老的珍藏,现藏于杭州唐云艺术馆。一见此壶,便知其制作工艺娴熟到位,抟泥轻松闲适,又充满文人气息。我一向喜欢做光素器,要求严谨、挺括、端庄,见到匏瓜壶,那种放松的味道深深打动了我。于是,我开始收集关于陈曼生的各种资料,试着临摹他的隶书,经常观赏他的书画图录,品咂其中的味道,领悟他的艺术理念,调整自己到舒意放松的状态,试图回到当年杨彭年制作这把壶时的心境、手法,才开始动手制壶。制作中,心态松弛随意,手法不断调整,对紫砂壶有了新的进一步的认识。"胸有诗书气自华",多读书,功夫在诗外,自然作品也会呈现文人气息。对紫砂的理解,回到一种单纯的状态,明白紫砂自身有着自己的语言,有蓬勃的生命张力,我们只需要用一颗真诚的平常心,顺应砂性,让壶型从手中自然出现,一切放松,自然而然,才是最好的选择。

匏瓜壶,容量200毫升,原矿段泥高温烧成,呈深褐色,肌理温润,色泽深沉朴茂,像一只饱经沧桑,渡尽世间劫波,满身包浆的匏瓜,依旧保持着平静和恬淡。

　　裴石民先生在20世纪二三十年代,其仿古作品成就斐然,有"鸣远第二"之称誉。

　　民国时期,很多紫砂名手时常会被古董商邀去上海制作紫砂器,其中相当部分是仿制明清作品。当时如江案卿、范大生、程寿珍、汪生义,以及裴石民、顾景舟等著名"紫砂七老",都曾到上海做过仿古紫砂,应该说这个时期的仿古既是他们的一种谋生手段,同时客观上也因此使他们眼界大开,艺术审美和技艺都有了极大的提高。

　　裴石民先生在上海有幸对陈鸣远的作品反复上手观摩学习,在对陈鸣远作品"天鸡壶""凤首壶"等作品模制中,展示了他的艺术天赋,眼界、技艺亦得到很大提升,在高手林立的紫砂艺人行列中,开始崭露头角,并有机会和社会上一些名人雅士进行交流切磋,有了更多的机会接触一些精彩的历史作品。而最让他痴迷的,依然是陈鸣远的仿生类作品。此后仿制陈鸣远形态各异的古壶、古尊、古鼎、古瓶、古盆,或像生类瓜果菜蔬,均能细腻逼真、惟妙惟肖,他的技艺在这个阶段达到高峰期,在紫砂界赢得了"鸣远第二"的美誉。

1923年，裴石民先生为宜兴名士储南强收藏的供春壶配盖，并由潘稚亮镌铭题记，题记为："作壶者供春，误为瓜者黄玉麟。五百年后黄宾虹识为赝，英人以二万金易之未能。重为制盖者石民，题记者稚君。"1924年，他又为储南强收藏的"圣思桃杯"配制托盘成功，一时传为佳话。这两件作品，在紫砂史上都有比较重要的历史意义。

1949年后，裴石民先生、朱可心先生等一批紫砂名手出山，参与紫砂生产的恢复。1955年春，他加入了蜀山陶业生产合作社，专门负责各类紫砂器的设计工作，并由江苏省人民政府任命为紫砂工艺技术辅导员，成为著名的"紫砂七老"之一。同期，五蝠蟠桃壶、牛盖莲子壶、三足鼎壶、串顶秦钟壶等传世经典之作频出，裴石民先生的艺术造诣达到了鼎盛的高峰。

牛盖莲子壶，由裴石民先生在20世纪60年代，以清道光至民国初年紫砂名家陈光明的提梁牛盖莲子壶为基础，改型创制的。裴先生把原来的壶流由尖喙改成含蓄优雅的弯嘴，提梁改为拙朴的细柱带方形把，削肩改为圆方直身，母子线稍做变化，口盖配合相吻。裴先生把改制的重点放在壶面钮上，将盖板改成翻盖线，与壶盖上对称两个椭圆形的、犹如牛鼻孔的两只孔，融于一体，生动有趣，非常形象。壶盖上气孔由牛鼻所蔽，掀盖冲水，亦十分方便。此牛盖莲子壶工整严谨，古朴大方，蕴含一份文质彬彬的书卷气，遂成传统紫砂一代经典。

宜兴紫砂界有句行话："宁做一把壶，不做一牛盖。"实因手工牛盖的工序太过复杂。先做出平盖，然后叠加泥料做出平盖上加拱一层，完成双层盖后挖孔。这非常考验制作者的手上功夫，双孔大小形状必须完全对称不说，挖孔时常会带到或破坏到孔洞边缘泥料，这时需要娴熟的接泥工艺，不露痕迹地使加拱部分与双孔洞浑然一体。桶身的线条弧度标准应与壶盖的拱度一样，桶身上部略小于桶身下部，营造夯实感。这些小小的细节，在过去也算有点秘传的意味，但只要做得规矩，壶的精气神就大致出来了。

这把牛盖莲子壶，系用底槽青原矿烧制，窑内温度为1175度，基本上达到此矿料最高温度了，收缩率为12%左右。我个人觉得：把控烧制温度，在不烧过的情况下，尽可能地向高温拉升，最后的成品经泡养后变化很快，由当时的紫中偏红，渐变为有黯沉之光的紫色，温润沉稳，古朴典雅，泡茶出汤，水体丰盈，滋味层次丰富，韵味十足。这大概就是底槽青的魅力吧。

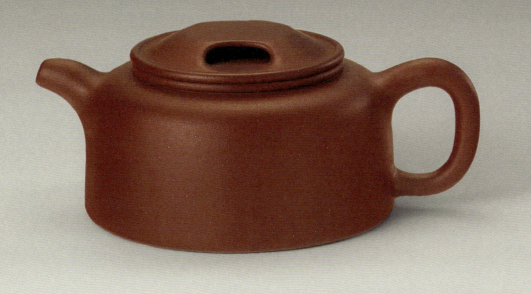

高桶壶是全手工制作中又一超高难度的器型。原为裴石民先生六七十年代所创。这款看似简单，变化不多的壶式，内行者心知肚明，真正制作难乎其难，当时紫砂工艺一厂的人都不愿意做，也应属石民先生的得意作品。

高桶壶身呈直筒式，圆浑饱满，肩部过渡柔和，短颈，口盖密实，虹钮流畅自然。整体视觉于壶肩以上较有变化，粗与细，直线与曲线的对比，呈现出宁静纯粹的气质，流把造型优雅，原来的经典款壶把为一圆圈，有一种飘逸空灵之感。我觉得持手出水不够稳定，便改圈把为长弯把，符合人体工学的结构，持壶舒适，又增加整把壶的各种线条变化，且角度与壶流呼应，出水顺畅。

此壶的难度在于制作时，壶坯超长，拿在手上极易变形，必须对干湿度掌控到位，虽然视觉上身筒直上直下，但其实做时必须上部略小，才能弥补视觉上的错觉，这就需要心中明明白白，湿泥坯到逐渐干后的收缩比例，直到入窑烧制完成后的收缩比例，都要精确计算，靠全手工完成。

入窑烧制时，因器型瘦高，须放在窑内特定方位，并时时观察，使之受热均匀。当看到这款壶出窑后，神采奕奕地站在茶台，我长舒一口气，制作时那些战战兢兢如履薄冰的日子，换来此刻的欣喜，无疑是十分值得的。

"操千曲而后晓声,观千剑而后识器",抟千砂而后知自然之美,心有天地、山水、万物,以自然赋予宜兴之紫砂,抟泥塑形,纳自然之气,表万物之意,示自然之律,阐自然之道,美乃现。

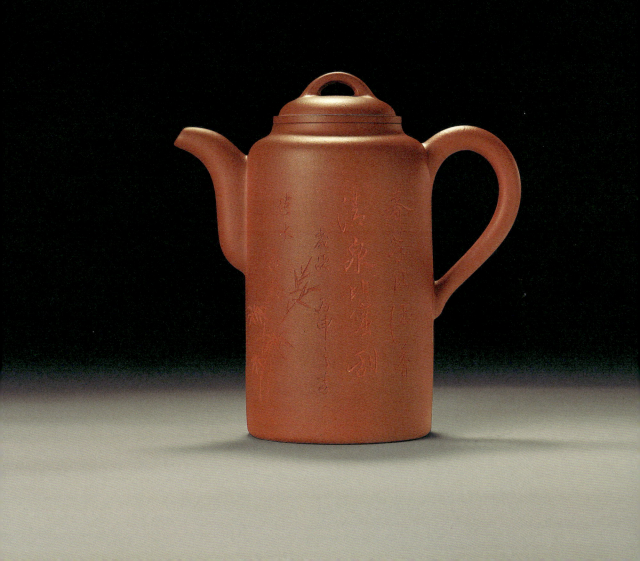

管中窺朱

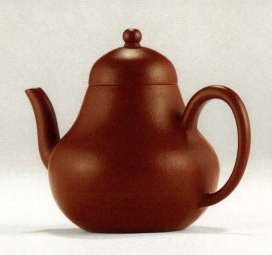

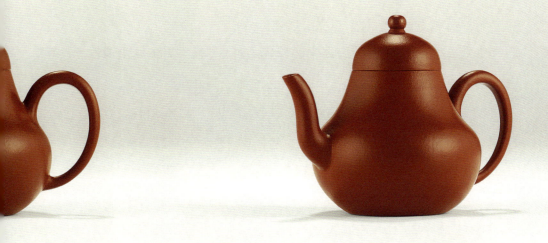

朱泥，是历代紫砂痴迷者的心头好。然而，朱泥好料之少，造型之不易，烧制成功率之低，令每一位抟砂者望而却步。在紫砂艺术中，朱泥是紫砂制作者和收藏使用者又爱又恨的泥料。

朱泥在黄龙山矿区偶有出产，常见于紫泥夹层中。据老一辈说，过去出产有纯正的老朱泥，现在则极少见，且泥料多杂质，品质不佳。

赵庄山一带有朱泥原矿（黄石黄）出产，世称"鹅蛋黄"，矿料外观为咖啡色，略黑，陶土乃现沉重之红锈色，色调朱红而不妖艳，收缩率较大，通常在25%以上。

小煤窑朱泥是紫砂朱泥中的珍贵品种，产于宜兴黄龙山麓红庙小煤矿1000米夹层，泥层厚度仅在5厘米到20厘米之间，且为点状分布，开采难度极大。1997年初小煤窑朱泥矿彻底封矿，并在采矿原址上进行了覆盖修整，现在的小煤窑地区已是绿荫成林，完全不见当年采矿的一片忙碌景象。

小煤窑朱泥矿料为嫩黄色，细腻，含浆量高且略带油性，含沙量少，易溶于水，溶于水后泥浆自行分离，所有朱泥矿料中，只有小煤窑朱泥可溶于水。

朱泥紫砂壶的烧制难度大,主要是朱泥烧成后的收缩比达到20%至30%,烧制过程中的扭曲走向极不明确,每次都不一样,几无规律可循。且壶的生坯某个局部受过力后,就算当时纠正复原,烧后依然变形,令人望而生畏。因收缩率高和泥料中含浆量高的原因,从围身筒到壶肩部制作时的过渡所产生的细微褶皱会被放大,常出现所谓"无皱不朱"的褶皱。烧成的成品断面呈黑色,其原因为矿料内部含铁元素高,被还原成单质铁或氧化铁。其中小煤窑朱泥烧结温度较低,窑温约1080度上下,收缩率高达30%以上,为各产区朱泥的收缩率之最,烧成后为橙红偏黄,色泽娇嫩。

小煤窑朱泥,成壶率是所有泥料中最低的(仅50%左右)。老古话讲:"烧小煤窑朱泥的壶,要带一大块毛巾去,烧完出窑,壶已扭曲变形丑到不能看,必须用毛巾盖住包了才能拿回来。"可想而知小煤窑朱泥壶制作的难度有多大!故而用小煤窑朱泥制壶对工艺师的技艺要求是非常之高的。

小煤窑朱泥因出产量极少,黏度大,通常用于添加在紫泥或者清水泥中,以增加泥料的黏合性,极少单独制壶,故市场上现在基本看不到正宗小煤窑朱泥的壶。

思亭小煤窑朱泥壶,相传此壶造型源于清初陶人陆思亭,现已成为特定的经典款式。年代较早的思亭壶,壶流的曲度较小,流口简洁有力,年代稍晚些的思亭壶,壶流已受"孟臣""逸公"诸式影响,曲线明显,婀娜秀美,流口较尖。这把小煤窑朱泥思亭壶,偏后期风格。

对于朱泥壶,业内一贯持"在泥料纯正的基础上谈做工"的原则,盖因纯正小煤窑朱泥的稀缺与烧制难度。这把思亭壶,以纯正小煤窑朱泥为原料,运用传统的"清水法"炼泥。所谓"清水法",指先从开采回来的泥矿中,凭眼力和经验,挑选可用的朱泥矿料,敲成拇指大小,去掉含有杂质的矿料,精挑细选出纯正朱泥矿料,用石磨研磨粉碎,筛出所需的60目数矿料,加水搅拌,因小煤窑朱泥溶于水,即成泥浆,沉淀过滤后晾干,陈腐后即成。

整壶圆润饱满,亭亭玉立,线条以C型线为主,流畅地勾勒出若丰盈之女性形体的柔美曲线。壶嘴、壶把、壶钮与壶身搭配协调,比例匀称,有"多一分则肥,少一分则瘦"之感。壶流柔美,中蕴刚健,出水有力。壶把曲中有直,力度感强,握手舒适。壶盖设计丰腴,珠圆玉润的壶钮,恰到好处,口盖严密,含蓄内敛。各部衔接不见痕迹、光滑自然、浑然一体,起伏变化的线条强化了整把壶的律动感。

更值得一提的是,这把思亭壶身筒采用薄胎工艺,制作时身筒薄如纸,泥料承受力弱,极容易塌陷断裂,比之一般厚度的制壶更难成型,工艺难度相当之高。烧成后仅重116克。

思亭壶泥坯容量约为 250 毫升,经温度 1075 度烧制后,收缩高达 35%,仅为 180 毫升,烧成后色泽温润、细腻,表面乍看光滑,侧观则见细腻紧密、自然收缩之流淌纹理,即所谓的"无皱不朱"特征,经几个月的泡养,色泽越发朱黄明艳,温润而富有深度,极具美感,令人爱不释手。

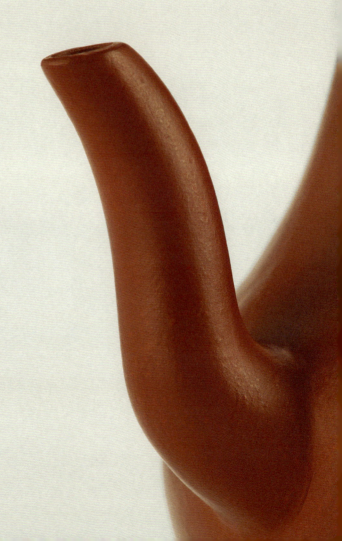

大暑，午睡起，阳光灿烂，约三两好友，觅一清静地茗饮。荷叶田田，骈生如盖，下流成池。菡萏高洁，芙蕖并头，娉婷望舒。水面上清风徐来，斜柳外鸟鸣啾啾，蝉鸣连天人愈静。明代顾元庆所编《云林遗事》一书中，曾记载元代文人倪云林所制"莲花茶"："就池沼中择取莲花蕊略破者，以手指拨开，入茶满其中，用麻丝扎缚定，

经一宿,明早连花摘之,取茶纸包晒。如此三次,锡罐盛扎以收藏。"当日我们效古人风雅,围坐于树荫下,采荷叶为壶承,置小煤窑朱泥思亭壶,荷花瓣为杯托,瀹自制"莲花茶"8克,闲聊茗事艺事。如在仙梦中游,直喝到日头西下才散。

90年代初期,台湾来样订制之风甚盛,在那期间,我做了各种朱泥壶款,以类似"手中无梨式,难以言茗事"的孟臣名款梨式小壶较多,那时主要根据颜色泥配泥来做,看见壶型即可模仿出来,深受茶人喜爱。

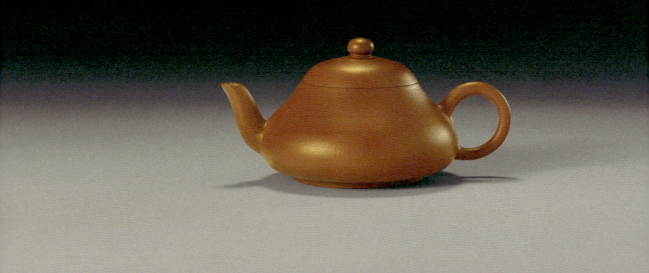

鹅蛋壶,是我向来比较喜欢的款式。朱泥壶的嵌盖盖与身筒的线条过渡,尤为挑战,流畅自然优美是基本要求,还要与壶钮形成动静的强烈对比,加之流的劲峭,把的遒劲,壶才生动起来,气质高雅安静,诚为朴妍兼得的实用小品。

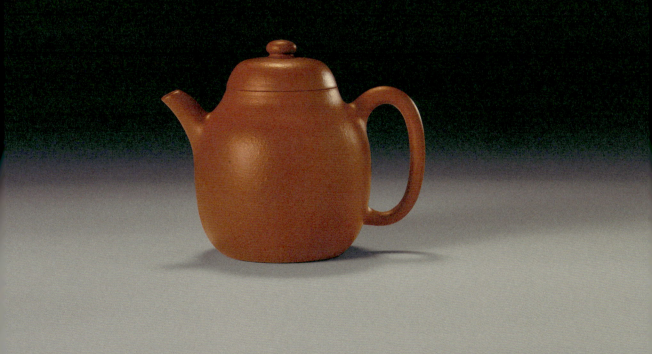

横把高瓢朱泥壶，造型来源于苏富比拍卖行1998年春季拍卖目录封面之作春水堂款高瓢壶，其与传统紫砂茗壶造型大异其趣的横把，从特别高的壶颈笔直伸出，再以几近80度左右的角度，呈半曲弯状收敛入身筒，极富特色，堪称朱泥壶世界中的奇品，十分吸引眼球。我根据自己的理解，去复刻这把横把高瓢朱泥壶。

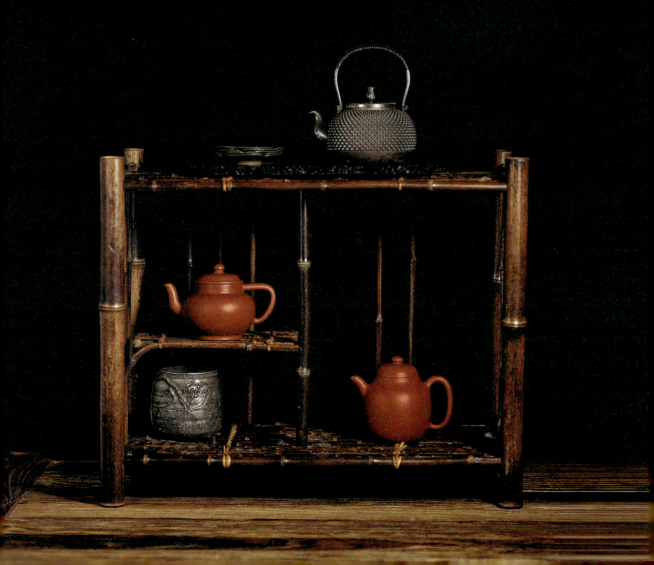

横把高瓢朱泥壶选用家藏60目的老朱泥全手工制作,成型后阴干极易变形,更别提朱泥烧制后收缩率高达30%左右,加入横把镶接在高颈上,咬力极小。为了提高成壶成功率,又决定调入原矿的40目朱泥来增加应力。出窑时还算成功,整把壶古拙天真,耐人寻味,壶身饱满圆润,高颈与圈足遥相呼应,和谐沉静,流的三弯,妙曼含蓄,余韵袅袅,把的内平外圆,平正灵动,流把曲线贯通,一气呵成。壶胎调砂的颗粒隐约,热水冲淋后,灿若星辰,雍容大度之外,更添几分秀雅,益见朱泥调砂材质之美,于小品中见大气象。

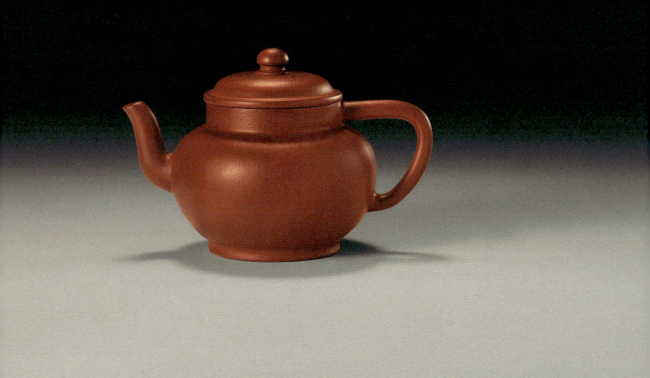

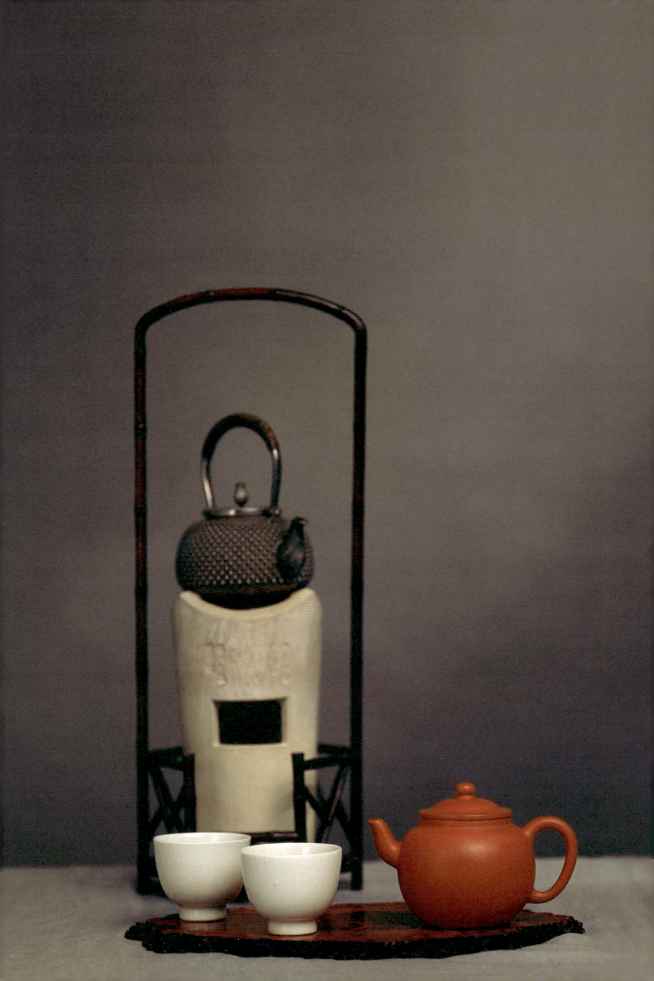

莲子壶,相传源于明朝崇祯年间的"莲子罐",当时罐的造型为直口,垂肩,鼓腹,圈足,长圆身,壶盖凸鼓,整体造型似一颗莲子。后由古朴敦厚到清秀俏丽的演变中,壶盖丰盈向上凸起,缀加珠钮,愈显高耸;一弯小流胥出于壶肩,轻巧俏俊;壶把优美,颇为妖娆,为传统经典款式。我于古款中求变化,以调砂赵庄朱泥40目粗砂抟作,整体造型要求浑朴醇厚,洗练含蓄,动静相宜,于饱满敦实中求轻盈飘逸之姿。

松风竹炉,朱泥小壶,炭火茶汤,互相辉映,一器掌中,摩挲把玩,仿佛可以穿越时空,神交古人,怎不让人感动珍爱?

五色土

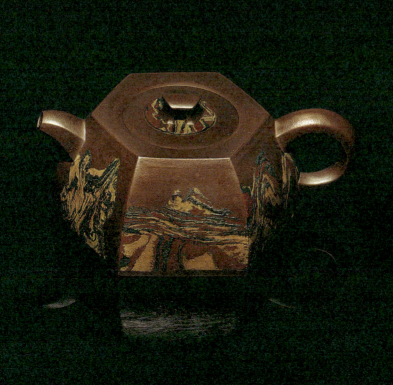

立秋，适合观赏一些美好而萧瑟的事物。譬如斑斓秋山，譬如满坡黄叶，譬如一池残荷。

井栏壶，顾名思义，其造型源于井栏。传统井栏壶款式可谓千变万化，以南京博物院藏清代嘉庆年间杨彭年制陈曼生铭的唐井栏壶最为出名，壶的造型相对朴素、简练，无过多的线条装饰，选用生活中最常用的、最简单的唐井栏型，泡茶十分方便实用。我则想制作一款融合绞泥工艺的六方纹样井栏壶，一样的方便实用，但又具有当代抽象装饰特征。

六方，我一向认为是方器里经典中的经典器型，其形体棱角清晰，线条流畅，轮廓分明，既平稳庄重，又明快挺秀，有一种从容阳刚的几何之美。从1986年扬州江都丁沟乡出土了明万历四十四年（1616）墓葬中的时大彬制六方壶，到香港茶具文物馆同为大彬款的僧帽壶，再到70年代顾老取瑞雪兆丰年之意，创新之作的经典器型雪华壶，无不展示出六方茗器以直线、横线为主，曲线、细线为辅，器型的中轴线、平衡线规整、匀挺、富于变化的特点。

五色土，并非五种颜色的泥料原矿。在中国古代文字中，三五九这样的数字，常为虚数，指多的意思，五色土一说，指的是紫砂原矿泥料的颜色变化万千的意思。我用紫泥为主，混合红泥、清水泥、段泥、黑料等五色土，以压、扭、挤等各种手法，制成有国画大写意感觉的绞泥，难点在于烧制后绞泥各种颜色的变化，是火的精灵成就的，高低几度会出现完全不同的效果，那就把最后的效果交给自然吧，浑然天成，才是绞泥工艺的最高境界。

全手工六方井栏壶身筒的制作，是由手工拍打成型后的六片泥片拼合镶接而成的，这个步骤称为"镶身筒"。六方井栏壶，若不算盖子与假底，六个面加上下两面，八片的紫砂泥片，拼合镶接才可以做成。如果是单从全手工制作来讲，方器壶是明显较难于圆器壶的。

紫砂壶的面数越多，制作难度越大。当筒身镶接和谐成型后，壶的上片下片六角，与身筒六片每一个方位镶接都是吻合服帖的。上片挖圆嵌盖，并在盖面叠贴绞泥圆片，与身筒的绞泥纹样呼应。要做到壶流出水时，口盖处不渗水，壶流安装的位置是有些讲究的，必须清晰知道壶身里的水与投茶量的关系、位置、倾斜出水的水位因素等，并运用人体工学的原理，做出一把握把舒适、出水流畅自如，又无口盖渗水的实用茗器。

为了展现方器壶身的张力和气势，在做壶时候，通常会运用手

法让泥片具有朝外面鼓出的姿态和力量,如果只是平的泥片镶接,成型后壶的外表看起来是凹进去的。

六方绞泥纹样井栏壶烧成之日,恰好武夷山好友携其自己采

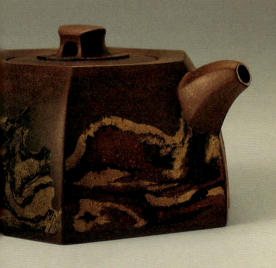

摘炒制的大红袍过访。雨窗下,用昨天上山取回已养好的泉水,以老银壶开煮,不一会儿便松涛阵阵,烟气袅袅,慢慢冲淋壶身,绞泥纹样在热雾缭绕中,仿佛活了起来,或秋山栖霞,野色斑斓;或水流潺潺,怪石嶙峋;或飞天婀娜,舒袖散花;或寒江独钓,大雪漫天。慢转细观,图影迷离,变幻莫测,大自然神奇的手,与火的精灵,让每个人看了都有自己心影的投射,怡然忘机。净壶毕,投茶入壶,高冲徐斟,香气盈室,好友拍案而歌:三杯香茗众山小,孤棹空江,烟波浩渺,南朝梦晓,婆娑情未了。

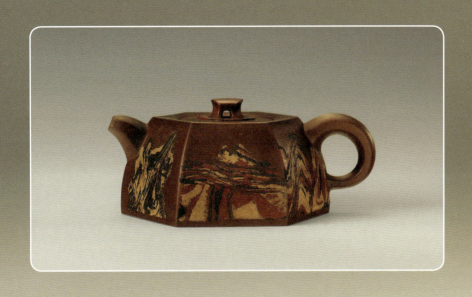

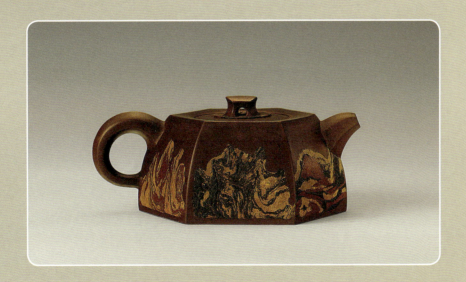

两岸砂情

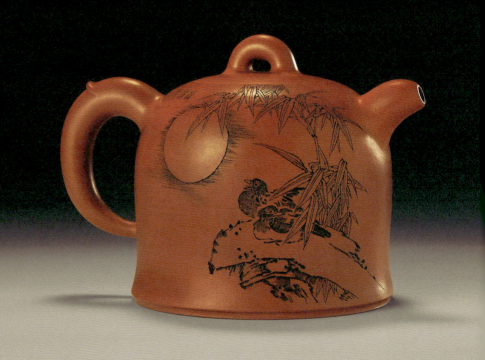

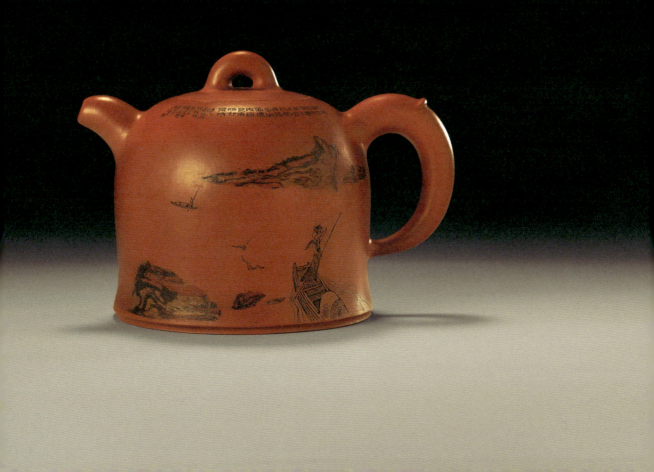

　　20世纪七八十年代,台湾地区在短时间内实现了经济的腾飞,一跃成为亚洲发达富裕的"四小龙"之一。岛内民众生活水平大大提高,饮茶文化由原来闽南、潮汕沿海风行的工夫茶习俗转型而来的"老人茶",开始步入繁荣时期,人们对品茶有了更高的要求,追求高格调的、雅致的品饮文化,各种泡饮方式层出不穷,衍生出百家争鸣的当代茶艺。但无论如何,总绕不过瀹茶利器的宜兴紫砂壶。

　　当时两岸尚未互通,但已有台湾商贩及个别茶人,在香港口岸,或委托香港亲戚,或借着探亲、旅游之名,辗转到达上海,然后花费几个小时,长途转车,来到宜兴。每日起早贪黑,以紫砂工艺一厂里较有名气的做壶师傅为中心,挨家挨户拜访,收购紫砂壶,尤其对明清老壶、民国时期的壶及"文革壶",皆高价收购。由于两岸老壶价格信息的不对等,收入差距悬殊,宜兴很多人家,祖辈留下的,或自用的壶,被台商们廉价收购,几近一空。80年代中末期,台商又成群结队地涌去宜兴紫砂工厂,收购、定制,工厂里的好壶开始大量流向台湾。

90年代初，台湾商人到宜兴收购、定制紫砂壶达到顶峰，那时台湾开始流行大壶，粗嘴粗把，风靡一时。当时我在一厂工艺培训中心，担任辅导老师，带着六七十个学生，从基础开始教学，包括工具制作，所谓教学相长，创作欲望高涨，也受台湾这股风气影响，准备制作一些大容量的茶壶。正巧有机缘到上海，在紫砂壶收藏大家许四海先生处，上手欣赏到了好几把大壶，如邵大亨款容量2000毫升的掇只壶，容量皆为1600毫升的秦钟壶、一粒珠壶，啧啧赞叹之余，尝试做一把大壶的心更迫切了。

顾老经常对我们说的一句话是："做壶，关键要把气势做出来，细不细是另外一回事，不要把壶做得像屁壳子一样轻。"这句话直到今天，都是让我反复咀嚼的。

顾老所说的轻，应该指没有气势，没有紫砂的质感，流于轻浮的作品姿态，而不是指壶自身的轻重。对于做这样一把大壶，我有自己的思考。壶大，稳重，气势足，固然重要，但是，怎么让大壶在茶人手中，自如冲泡，才是对我的挑战。

中国传统概念中，文人往往手无缚鸡之力，文房用具大都以轻、薄为贵，但这轻、薄，又不是浮、飘，而是充满质感和个性的，蕴含着思想、性情，所谓文气的东西。我想做出一把看上去很有气势，很沉重，但一上手非常轻巧好用，让人充满惊喜的鼎钟壶。

鼎钟壶因是大壶，身筒面积大，为避免单调，我在打泥条时，以清水泥为基坯，混用了几处五色土绞泥工艺，力图以彩泥为笔，在清水泥的画布上写意山水。

在打泥条过程中，如何让五色土的绞泥工艺，在清水泥中呈现出我心底的画意，这是个难题。

我不会画画，但平时非常喜欢看，尤其是山水。传统山水画中，设色很多使用的是赭石打底，也有设色在绢或纸背面，从疏疏密密的缝隙中渗透出来，火气就小，而且有厚重感。我们的紫砂，天然就具备了这些特征。山水画中，在赭石上配上石绿，就像土里、石上、山岭，蔓延着层层叠叠、浓淡不一的青苔、草，或者远山的树，十分和谐，这是一种传统的自然观，也可以是土生木，形而上的五行理论。

我处理五色土绞泥工艺时，也是按照这个自然观，并没有刻意去调配各种矿料颜色的比例，事实上也做不到。就像山水画中水分的感觉和青绿之间的关系。水是没有颜色的，但做画需要加水，所谓水墨，水在画面里能起到润化的作用。但事实上画画时，加水量没有一个很具体的规范、剂量等可供参照，也无法知道到底什么时候加，才能达到那种心底里需要的感觉，只能说是很纯粹、很感性化的一个过程，是长期审美的薰修、足够的经验和功夫在诗外的表达。

艺术往往是相通的，传统工艺文化的追根溯源，来自自然界中万物生长的规律。我愿意手中的泥料保持着初生的状态，有很多可供想象的象征意义。不是瞬间的光影，也不是五色矿料调和出

好看的色相，正如在中国画里，更多是以厚薄取胜。实的地方或者近的地方，颜色就饱和一点，虚一点远一点的地方，颜色就慢慢降下来，薄一点。画面某处的衔接，石绿上一遍，以后再薄薄上层石青，层层叠染；染的厚薄程度，都须处于自然、舒服的状态。但传统中国画的设色，并不是起主要作用，线条和用墨才是重点，青绿的颜色，衬托更核心更直接的墨色表现，水墨山水根植于中华民族深处，根植于汉民族传统色尚红黑的色彩体系中。

五色土绞泥工艺也是如此，按照泥料本身的自然结构、融合度，以及绞泥工艺深浅变化的虚实关系来处理，生坯的颜色，到烧成的色彩，并非眼睛所见，而是内心认知。烧成后紫砂上的山水，不再是当下，而是一种念想，古人说"卧游"，就是那种绵绵不尽的山重水复，走进去，不是匆匆过客的时光瞬间，而且各种角度、思维的移步换景，亘古而隽永的存在。

拍身筒时，既要在通转的壶身上，表现出五色土绞泥的山水意境，又要拍打出鼎钟壶的敦厚、沉重，在整个空间感中，强调整个壶的气势，且须做到壶壁薄而轻，与外形的感觉形成鲜明对比。也许是老天赐予我的天赋，我做壶，天生出手就很薄，加之多年刻苦的技术训练，做到这点似乎不是难事。

顾老说："造型在心里，需要用手反映出来，就是千锤百炼，可能壶身只要一天的工夫，而嘴和把却要做三天，要用心赋予壶，把心中理想的样子和气质表达出来。"在处理流和把时，我为了流和把在如此大的壶上找到平衡，将壶把做成空心，其实在技术上会

非常难,壶把的弧度会使中间的空心部分变形,加之还要入窑烧制,变形系数更高,所以,要根据经验,非常精确地预估好变形的空间,尽力防范变形所带来的缺憾。

壶的生坯完成后,我寻思在壶上融入刻绘工艺,让山水活起来。便敬请当时厂里的高级工艺师谭泉海先生进行刻绘。

谭泉海老师是著名老艺人任淦庭先生的高足,长期从事紫砂陶刻装饰艺术,又进修于中央工艺美院,书法绘画,金石篆刻,样样精通,作品构思独特新颖,融曼生刀法与陶刻工艺技法于一体,刀法细腻多变,风格或俊秀洒脱,或奔放传神,尤擅陶刻山水、花鸟,曾荣获莱比锡国际博览会金奖及国内多个奖项。

因未入窑烧制,壶身的五色土部分与清水泥的几乎浑然一体,难以分辨。谭老师捧壶转了几圈,细细看了一下,笑着说:"这个有点难度,几乎是盲刻呢。不过不要紧,越有挑战越有意思。"他沉吟片刻,举刀娴熟地刻了几下,便完成了。

容量1800毫升的绞泥鼎钟壶,出窑之日,岁近深秋。捧壶在手,天水一色,波影飞白,近岭叠彩,远山寂寂。孤舟横流,渔歌欸乃,振衣临流,孤光自照,肝胆冰雪,数尽一湖暮雪。谭泉海老师的刻绘,与绞泥工艺珠联璧合,一卷太湖秋色图,赏来尘虑顿消。寒夜客来茶当酒,六七好友,围炉夜话,瀹水冲茶,壶大容人,照顾四方,拿起放下,轻松自在。

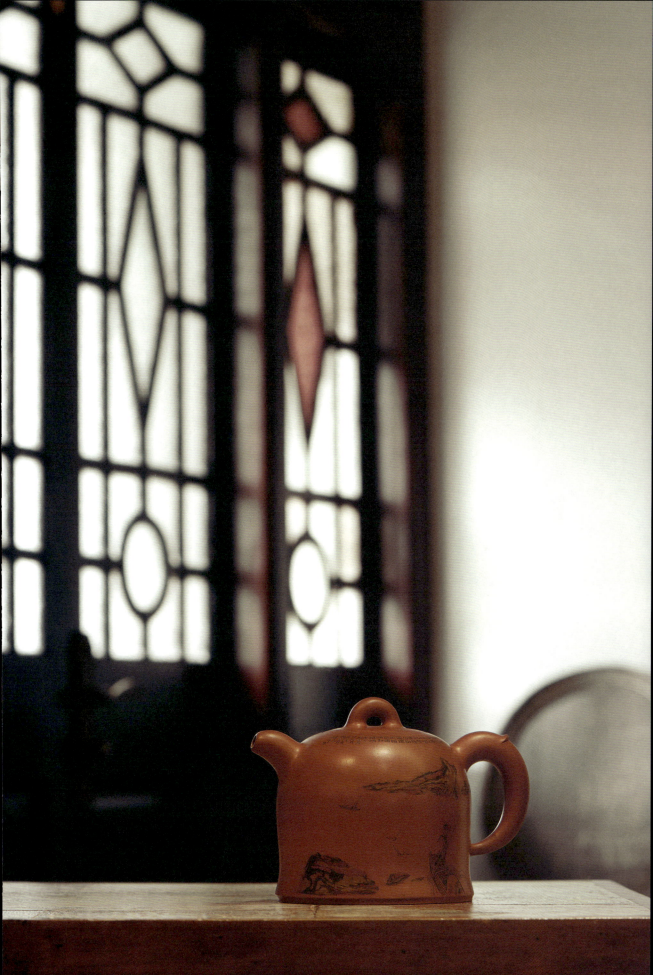

形神气态

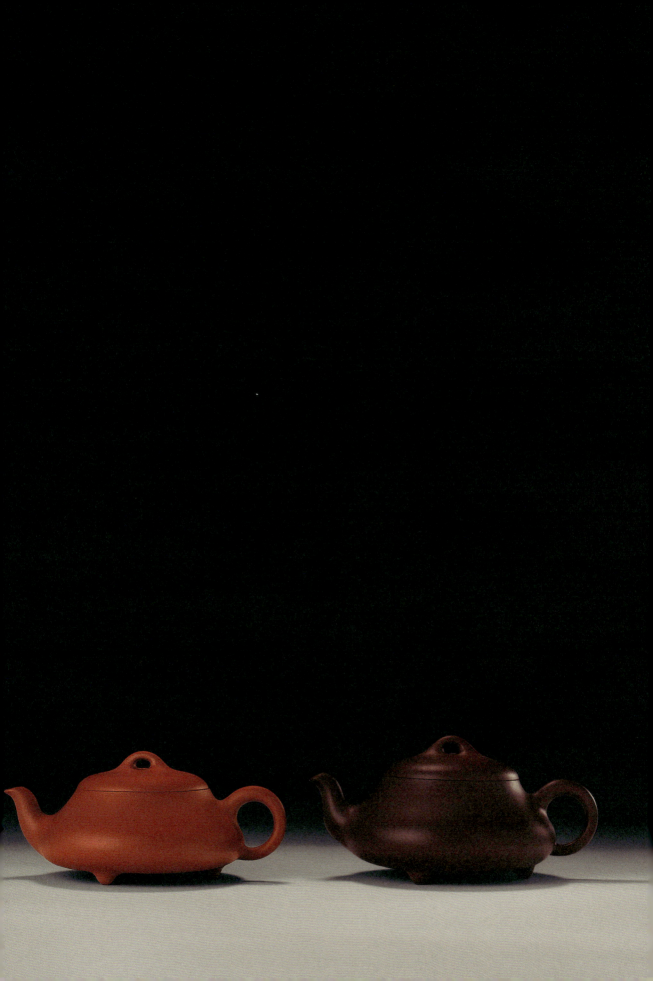

顾景舟先生曾言传身教:"抽象地讲紫砂陶艺的审美,可以总结为形、神、气、态这四个要素。形,即形式的美,是指作品的外轮廓,也就是具象的辟面相;神,即神韵,一样能令人意远,体验出精神美的韵味;气,即气质,陶艺所内含的和谐协调、色泽本质的美;态,即形态,作品的高、低、肥、瘦、刚、柔、方、圆的各种姿势。从这几个方面贯通一气,才是一件真正完美的好作品。"

顾老把他一生做壶的心得"秘笈"传授给我们后辈:形之要素,要源于对各种造型的成竹于胸,精心设计,明确安排,从壶身的大的"面"入手,从整体着眼,制作壶体每个部分、口、底、流、把、足、盖,包括颈、的子等配置、比例关系是否和谐恰当,由点、线及面,来龙去脉(由点及线到面的一气呵成),缓冲过渡(外部轮廓线段结构),明暗转折(制作手段和技法处理),虚实对比(壶与空间的各种关系)是否交待清楚,耐得住反复多角度推敲,让壶展示出丰富的美感。

神之要素,即壶自身散发出来的情趣,创作作品时,要有创造一个生命体的激情,而不只是探求平面构成或立体构成,要和作品对话,彼此倾诉,泥的种子在手中发芽滋生,成长开花,这样作品才具有强烈的生命力,就有了神。

气之要素,是内涵的真实的美的气质,美来源于生活,但高于生活,紫砂壶是兼具实用与艺术的工艺美术品,需要作品具有充沛丰富的情感,在抒发和感动着人。

我理解,态之要素,好的紫砂作品的态,应是动态的、活的,有自己的个性,而且是有趣味性的。有趣,才能散发出浓浓的艺术感染力,让人钟情着迷,达到怡养心灵、陶冶情操的目的。

四个要素融为一体,需要丰富的学养和生活积累,从精选泥料开始,扎实的基本功,严格缜密的技术,对成型、烧制等一系列错综复杂的工艺流程,因地制宜地在顺应生产条件的基础上实施,加上气温、湿度等条件有老天眷顾,才有希望出一把成功的作品。总之,态度要朴素率真,果敢坚毅,把心里的美好表达在作品上,才能使作品形、神、气、态兼备,显示出艺术感染力。

进入工作室,坐在台前,心就会立即安静下来。或就着深思熟虑的想法画出设计草图,或从抽屉整理出一系列做壶工具,整齐码放。每次看到这些工具,都会想起顾老,"工欲善其事,必先利其器",顾老平生最大的特点,就是对工具无比地重视。他在不同场合,都说过同一句话:"要学壶,先学做工具,工具做不好,就不能做壶。"

紫砂壶的全手工成型方式独特,身筒不是靠辘轳转盘拉坯成型,或用模具塑型,而是采用打身筒的技艺脱空而成或采用泥片镶接法,没有标准的产品规格可循。加之紫砂茶具的造型千姿百态,每个壶型必然有其独特、个性化的一面,所以无论是身筒明针的

修整,还是每种壶型特别之处,都不可能有标准的,或者万能的工具,必须自己制作。

顾老制作的工具,出了名的精致,无论在形式的美感上,还是操作中的手感舒适程度,都可称得上绝对的手工艺作品。哪怕是再小再简单的工具,他也是精细打磨,一丝不苟,尽善尽美。

看顾老做壶,是一种享受,工具码得整整齐齐,依次排开,如排兵布阵,一丝不苟;打泥片,节奏如美妙的音乐,轻重舒缓,准确到位,干脆利落;打身筒,手势起落潇洒大方;制作时左边工具左手拿,右边工具右手拿,用完一件放归原处,井然有序,气定神闲。

顾老以身作则,对我们年轻一辈严格要求,从选泥捶泥开始,每个环节都要求扎实、深入、精益求精,苦练内外功。长期在顾老身边,也养成了我做壶的良好习惯。

工作台上所有的工具,对我而言,与其说是工具,不如说是我的身体或手的延伸,上千次的使用,手握之处,已光润发红,生出漂亮的包浆。

我的工具,大多是自己做的,也有几件是顾老指导我做壶时,赠送我的,我视若珍宝。

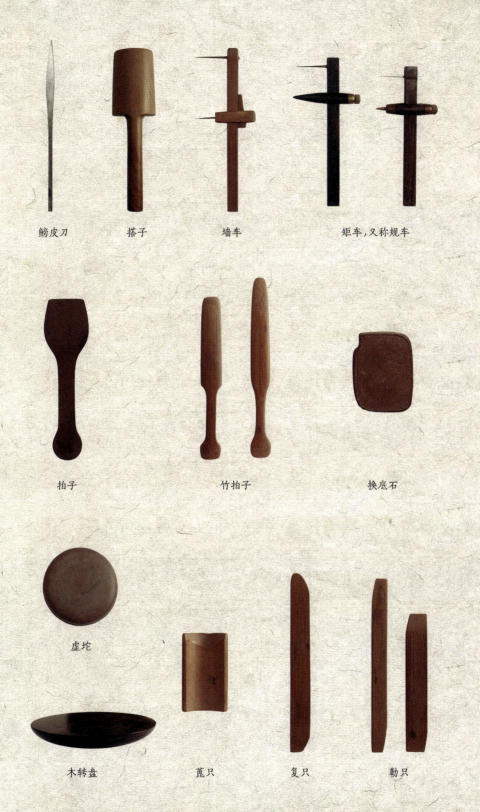

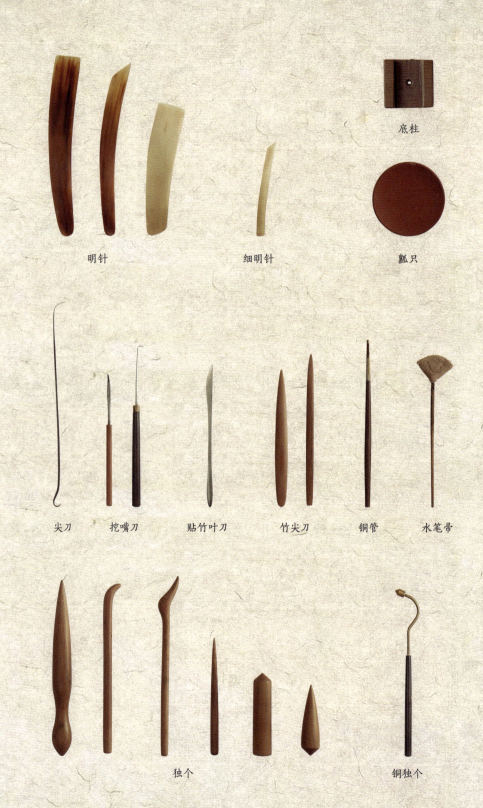

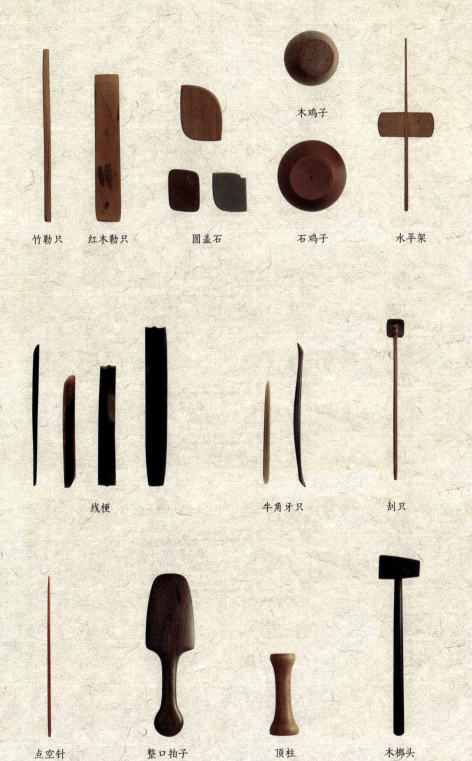

顾老早期的成名作之一：三弯嘴石瓢壶，一直是我很喜欢的壶型。原因在于顾老的三弯嘴石瓢壶，没有棱角分明的凌人气势，而以饱满、稳重和收放自如的大度，温文尔雅的文人气质，令人赏心悦目，称赞不已。在这件几乎完美的作品上，可以窥见顾老的审美情趣、生活经历以及做壶时饱满的精神状态和认真愉悦的心情，甚至他的音容笑貌，全部生命的精华，都融入这件作品中。

我决定用顾老的工具，按顾老三弯嘴石瓢壶的尺寸、比例，做一只三弯嘴石瓢壶，当年顾老手把手教我的情景在脑海里重现。

三弯嘴石瓢壶的最大特点是文雅秀气，壶身、流与把的线条之间的正反、阴阳、虚实，充满节奏感。磋截盖与身筒线条的形气贯通，自然过渡；流之三弯，把之椭圆，虽则变化多端，却与弧度和线的延展绝对呼应；整个壶的几大构件要形成呼应冲突，才能和谐舒服，但同时又刻意手捏出看似无意的冲突，形成视觉冲击力，给人一种出人意料的"精彩的意外"，让观赏者心情起伏跌宕又理所当然；流必须抛得出，意可达到很远的地方，又在弯折处蓄得住，如书法中的提按顿挫，势要做足；把的弧度要有弹性，与流在意上要贯通一体，势能转化通畅，有一种动态之美。

我反复琢磨顾老的三弯嘴石瓢壶的形、神、气、态，看他对壶捏作上精确且精彩的取舍，选择做什么，或不做什么，这两者之间微妙的把持，一种良好的平衡感，骨肉停匀，落落大方，这就是所谓艺术的教养吧。

对照前辈们精彩的作品，用心体会他们捏砂的精妙，对自己的创作状态是大有裨益的，可以让你对紫砂语言油然而生敬畏之心，

形成一种压力感,而艺术是非常需要这样的压力的。

全手工的老紫泥三弯嘴石瓢烧制完成后,为了测试我心目中的"骨肉停匀",我尝试把壶放入水中,果然,它四平八稳地浮在水面,引得旁观者啧啧称奇。

正巧中央工艺美术学院陶瓷美术系教授张守智先生来为中南海紫光阁征集藏品,见了也大为惊讶,连说能这样浮在水面的全手工壶第一次见。按中南海紫光阁收藏品的要求,当代人做的传统作品不收,但这款作品这么精彩,必须推荐征收,于是这款三弯嘴石瓢壶在 2005 年,便荣幸入藏中南海紫光阁。

几年后,随着自己阅历、审美及工艺的提升,又按原尺寸做了两把,一把是朱泥,一把是紫泥。初做时两把容量几乎一样,但烧成后,因朱泥和紫泥窑烧后收缩比不同,朱泥烧成后为容量 480 毫升,紫泥为 550 毫升。

因为我想挑战烧制温度,紫泥意外地烧出了窑变的感觉,我很喜欢。那些勇于尝试、勇于挑战后产生的意外,焕发出迷人的色彩。也许,本来并不是意外,而往往可能是我们不够用心,心不在焉,错过太多上天回馈我们的精彩。

艺术之初心,其实不是为了得到太多,而是尽量不要错过尝试和挑战。艺术之美简单而直白地证明着——充满生命力、创作力的初心。

『五美』境界

 1994年5月5日，第四届中国宜兴陶瓷节上，国家邮电部发行了由著名漫画家、邮票设计师王虎鸣、李印清设计的一套四枚紫砂壶特种邮票，三枚为古代传器，另一枚是现代作品。三枚古代传器分别为明代时大彬的三足圆壶，面值20分；清代陈鸣远的四足方壶，面值30分；清代邵大亨的八卦束竹壶，面值50分；唯一一枚当代紫砂作品邮票是顾景舟的提璧壶，面值1元。

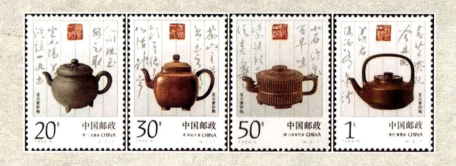

 顾老的提璧茶具为一套九件，分别是一壶四杯四碟，壶为提梁式，壶盖设计仿古代玉璧，故名"提璧"。这套茶具曾被选为中南海紫光阁陈设品，1979年4月，中国人大代表团第一次出访日本，邓颖超团长把这套提璧茶具作为国礼，送给日本首相大平正芳。

顾老对这套提璧茶具可谓钟爱有加,不同时期均有制作,七十岁后亦有数制,钤印"景舟七十后作",是顾老一生倾力设计反复修改的重要作品之一。

提璧茶具中茶壶的壶盖,顾老的作品有两种造型,一为玉璧造型,中空无壶钮,表面装饰谷纹图案;一为圆形素盖,装有圆形的壶钮。

1956年,北京中央工艺美院教授高庄先生携弟子来宜兴紫砂工厂,做现代陶艺及伟人像雕塑,与顾老相识,在一起工作期间,互相切磋交流,性情相合,惺惺相惜,非常投缘,彼此结下了深厚的友谊。

高庄教授,原名沈士庄,曾任华北联合大学鲁迅艺术学院美术系主任、清华大学营建系副教授、中央美术学院教授、中央工艺美术学院教授等职,参与我国国徽的设计工作,并定稿及完成国徽模型的塑造。

顾老十分尊重这位教授,他常念叨高庄教授的一些轶事:高庄教授有一怪癖,爱擦他的红木桌子,非常仔细,当时总以为他爱干净,后来他对顾老说,他每擦一遍,就如同学习了一遍传统工艺,在接缝与榫卯间,有着古人的智慧和学问。高庄教授在工作和生活中,学习能力极强,无时不在思索着工艺和艺术之美。

在紫砂厂期间,他向顾老学习了紫砂成型方法,讨论紫砂工艺的发展方向。不久就设计出了一个紫砂壶的图样,并在车床上用车刀车出了个母模实心造型。但高庄教授毕竟在紫砂厂时间较短,

对紫砂的特性和工艺不是完全理解,母模造型甚为生硬,缺乏紫砂壶原本温润的气质。顾老见后,却对这个造型产生了浓厚的兴趣,凭借他的艺术敏感和丰富的制壶经验,在原来的图纸上反复推敲修改,做出小样,对着实物琢磨,沉迷其中,花费了大量心血,经过三个多月的时间,终于修改定稿。

整套茶具造型新颖,融传统精华与现代风格于一体,端庄优雅又简洁明快,结构严谨大方,比例和谐舒展,刚柔相济,气韵高贵典雅,寓灵动飘逸于刚健巧丽之中,成为当代紫砂艺术中表现材质美、工艺美、内容美、形式美和功能美的"五美"境界中的典范作品。

高庄教授对陶瓷成型技艺有很深的研究,对拉坯技术尤其谙熟,现在宜兴制壶风行的钢质辘轳转盘,就是当年他引入宜兴的。转盘为上下两块厚重的圆盘,中间以安有轴承的圆柱连接,可以360度平稳旋转。下圆盘固定于桌面,上圆盘平面放置壶坯,用于紫砂壶成型时打身筒以及进行相关制作工艺时使用,此工具引进后大大提高生产效率。

但我强调的是手工制作高水准作品,钢质辘轳转盘几乎不用,依然采用传统的木质转盘。这种木质转盘如同倒翻过来的大碗,轻巧灵活,凭借木质转盘底部的圆弧,向外自由翻转,可以观察打身筒和相关工艺流程中,壶坯的线面情况,尽管因为木质转盘底部不固定,增加了打身筒和其他工艺的手工难度,但却能做出鲜活灵动的造型。

相对于木质转盘,钢质辘轳转盘显得笨重,特别是因下端圆盘固定,无法歪斜,不能很好地观察作品的线面情况,而弊端多多。

顾老的提璧壶成型,是采用在壶肩部上下相合而成,周正挺括。我则采用一块泥条拍打成型,因为我喜欢"面面俱到"这个词,对这个词的理解,不单是每一个面,每一条转折都是面,需做到"俱到"。转折的肩部,在我眼里不是线,在心里把它放大,就是一个狭长的面,是一种微妙而有变化的过渡,灵动而无斧凿之痕,圆润饱满而刚健,才是我的目标。

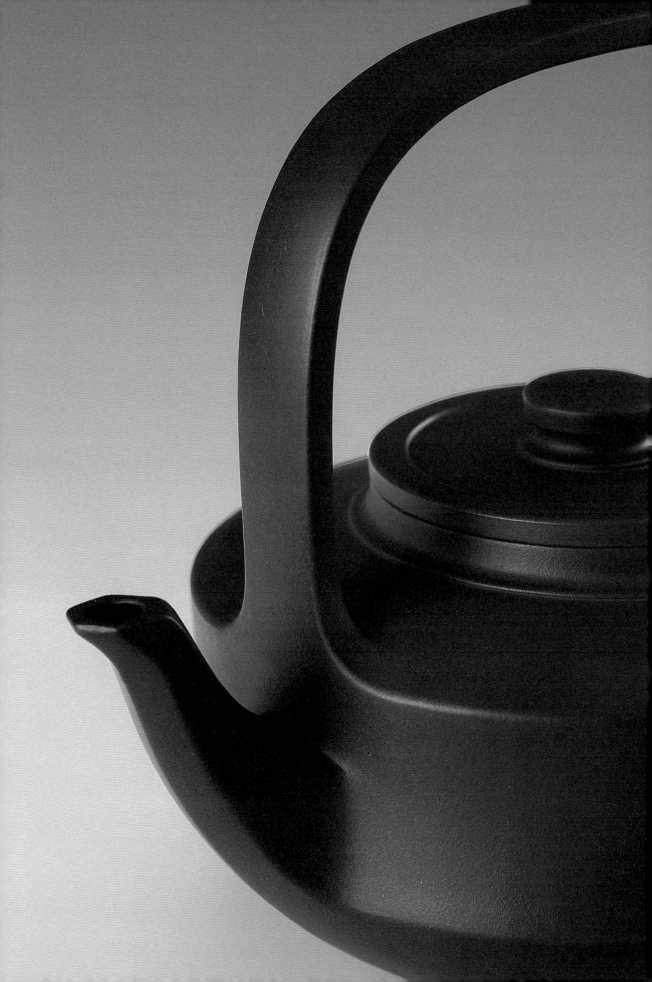

我创作的这套提璧套壶,不仅与传统的作品相比,工艺难度上有很大不同,更希望是一套完美的组合,像缩小版的建筑,器宇轩昂地立在空间,那种体积感,带给人们的是以小见大的观赏性,和作品本身焕生出的当代力量,这,似乎才是我心目中的材质美、工艺美、内容美、形式美和功能美的"五美"境界。

大亨遗韵

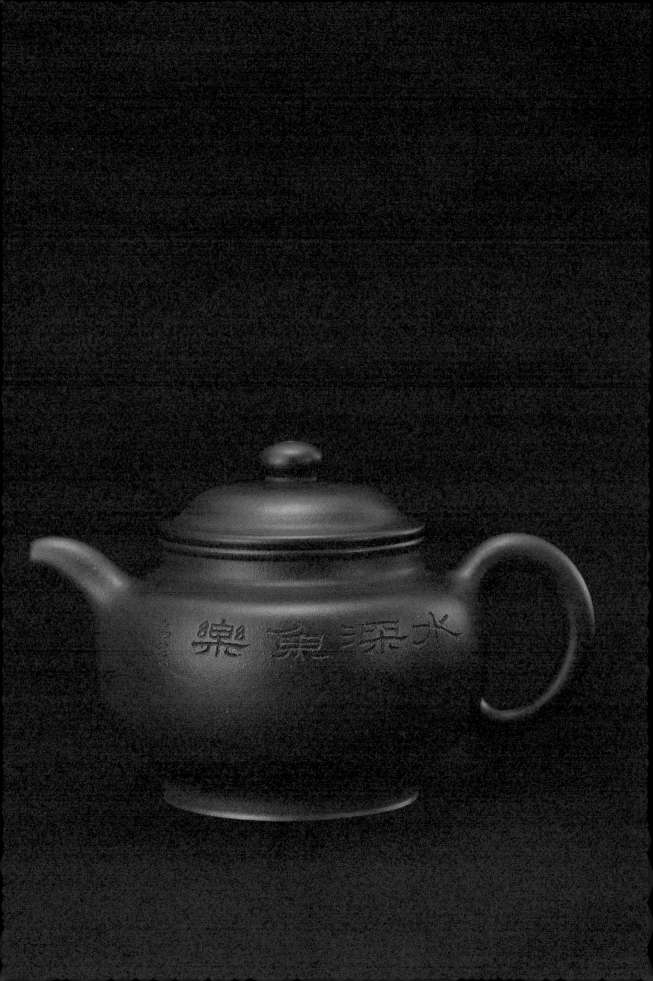

顾老在《壶艺的形神气》文中写道:"邵大亨的主要作品如龙头一捆竹壶、蛋包壶、掇壶、仿鼓壶、鱼化龙壶,等等,无不精妙绝伦,我仿制大亨作品的第一件就是掇壶,做于一1936年……经仿制邵大亨的作品,壶艺水平产生了飞跃。"由此可见,顾老当年在上海最早接触到的名家传器,就是邵大亨的掇壶。《宜兴县志》中有高熙所作《茗壶说·赠邵大亨》:"其掇壶,颈项及腹,骨肉停匀,雅俗共赏,无飧者之讥,识者谓后来居上。嘴注把胥然若生成者,截长注尤古峭。口盖直而紧,虽倾侧无落帽之忧,口内厚而狭,以防其出,气眼外小而内锥,如喇叭形,均无窒塞不通之弊。且贮佳茗,经年嗅味不改,此皆前人所未逮者。"当年顾老曾手抄过整篇文章,常朗读:"……君所长非一式,而雅善效古,每博览前人名作,辄心揣手摩,得者珍于拱璧,其佳处,力追古人,有过之无不及也。或游览竟日,或静卧逾时,意有所得,便欣然成一器,否则终日无所作,或强为之,不能也。"至此段,抚卷而叹道:"五百年才出一大亨啊!"

"掇"在汉语里本义应为"拾取",又通"敠",意为短貌、矮貌。《集韵·薛韵》:"叕出,短儿,或作掇。"《庄子·秋水》"故遥而不闷,掇而不跂"句,郭象注:"掇,犹短也。"掇壶,传为邵大亨创制,盖扁而有韵味,整体壶型偏矮,故有此名。一说掇壶造型像宜兴当地以前使用的一种装调料、糖果的容器"掇子",所以又被称为"掇子壶",因"子"与"只"在宜兴方言中读音相似,误读为"掇只"壶,习惯俗成,现多称为掇只壶。紫砂壶中,还有一种像是把许多球状和半球状叠加到一起的造型壶,称为"掇球",相传是程寿珍在掇只壶的基础上所创。

掇只壶,我用一厂老紫砂全手工制作,60目,850毫升容量。器型大,又因为目数关系,成型难度高,泥坯完成后,放置阴干,极易塌陷、变形。因其以球型为身筒轮廓,拍打身筒之线条感觉,须从底部澎湃而起,四面八方汇聚冲顶出壶流和壶把,壶流气势如虹,掇只的飞把似拉弓,形成至刚至猛的张力。再以传统紫砂成型工艺的刹凹技术,使线条流畅而稳健回纳壶颈,又猛烈冲顶而出,动感似大潮汹涌,势不可当,壶盖则静稳如山,矮而有韵,一动一静,更使壶身蓄满力的能量,充分展现这款掇只大壶磅礴的气度和庄重刚猛的韵味。

所谓刹凹,是制作紫砂经典传统作品的一种手法。首先把壶的身筒拍打成型,再用竹拍子拍打,把颈部向内擀压成所需要的造型,然后用同样的手法拍打身筒下半部,将颈部和身筒连成上下一体,最后用竹蓖子辅助,形成自然过渡的效果。用刹凹方法拍打成型的壶身整体饱满,富有张力,没有几十年传统制壶功力的人是很难驾驭这种技艺的。

这款一厂老紫泥掇只壶的烧制,我大胆挑战烧制温度极限,以接近烧制底槽青的1170度高温,凭着多年的经验,控制窑内气氛,终于取得了比较满意的效果。

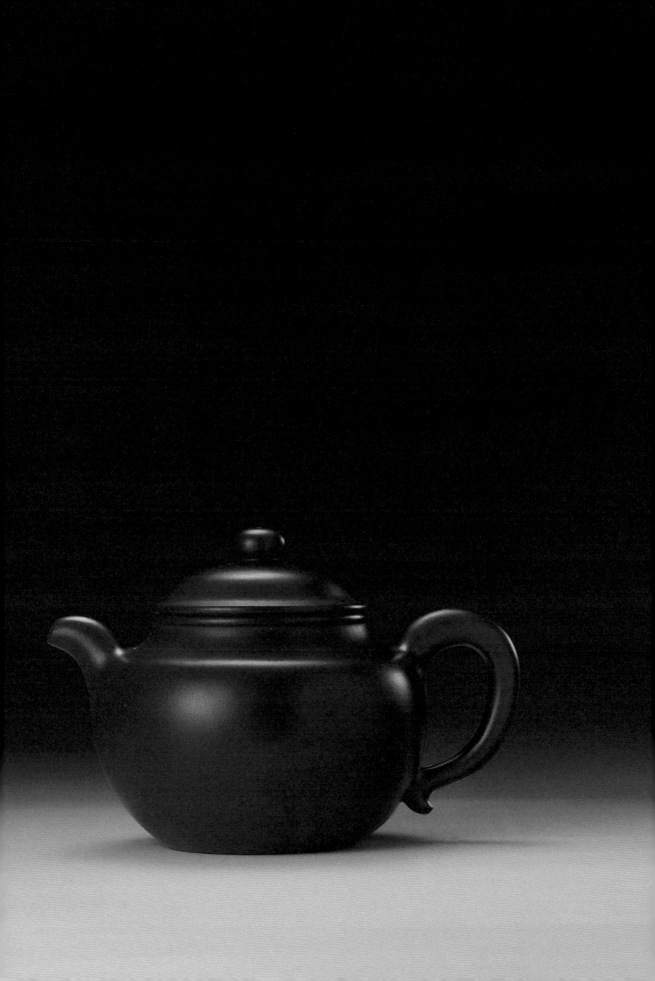

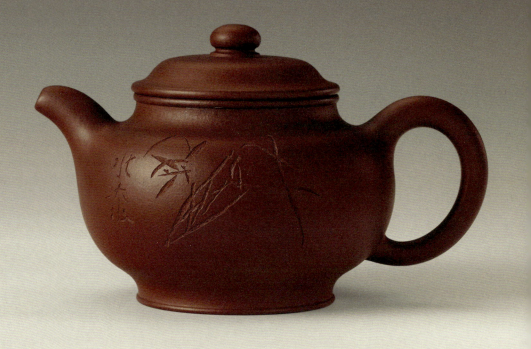

邵大亨和后来的紫砂艺术大师们,在掇只壶基础上,随心所欲地加以变化,衍生出多种经典的作品。我学习,揣摩,近年来制作的清水泥圈足掇只壶,壶的颈部和圈足都运用全手工的刹凹技术,难度更大。底槽青的扁掇,则取其气定神闲之韵味,有坦荡浩然之气。

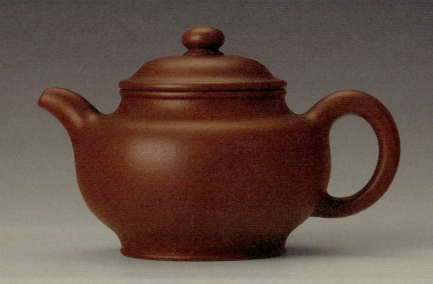

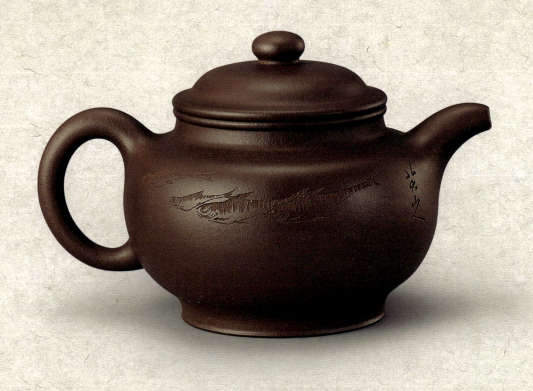

　　近来，似对气定神闲之韵味和坦荡浩然之气，理解又深入一步。制壶，须完全考虑成熟，有感觉了，还要酝酿着，等待灵感一现，才立即动手制作，一气呵成。这把掇只，容量500毫升，不同于以往掇只的气势磅礴张力十足，而是含蓄隐忍，把至刚至猛的劲道藏于其间，饱满的器形，有种能量由外向内收住的气象，如太极拳中母劲"掤劲"的"开合鼓荡"，刚柔并济，雄浑中见端庄大方，古朴又气宇轩昂，生动又宁静逸致，自己颇觉满意。

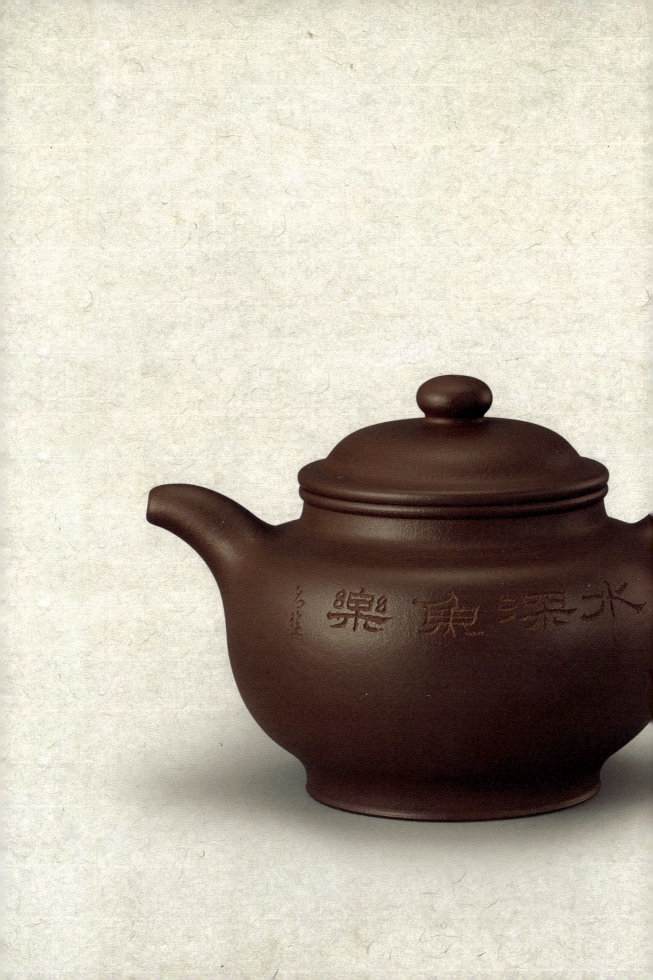

　　第二日携生坯驱车入沪,延请海上篆刻大家费名瑶先生刻砂。费名瑶先生幼承庭训,读《说文》,临碑帖,及长研习书画,尤喜篆刻,对秦汉及明清各路印风反复临习,揣摩,每年摹石以千计,五十年如一日,天道酬勤,终得心手相应,游刃自如,成篆刻一代大家。

　　他捧壶细观,一见倾心,思索片刻,振刀直入,纵横使转,兔起鹘落间,四尾八大山人的鱼,悠然游于砂湖之中,阴阳正侧,深浅虚实,笔意充沛,墨色淋漓,极具书画味、金石气。我连声叫好,他又得意地在壶另一面,以刀代笔,八面出锋,牵丝映带,缓缓遣文镌砂,"水深鱼乐"四个字,古穆而灵动,一派大家气象。

高温烧成后,色泽紫褐泛暗红色,砂粒隐现,细腻中颇显华丽高贵,"砂粗质古肌理匀""紫玉金砂"特征尽显。壶与字画珠联璧合,相得益彰。煮水试壶,瀹台湾炭焙乌龙一壶,提壶的手感,出水的力度,皆十分理想。水气袅袅升起,窗外人来人往,风起云涌,也与我无关,只静心吃茶便好。

巅峰与初心

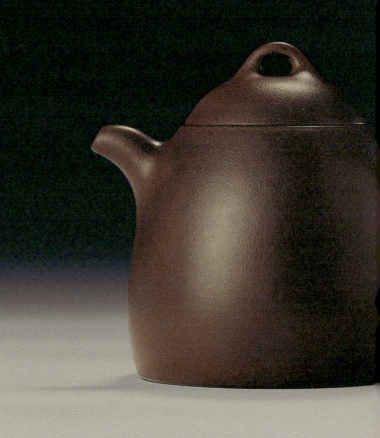

 公元前221年,秦始皇一统天下,他梦想着霸业千秋万代,推行一系列强权政策。在统一文字、货币、车轨的同时,也着力推行度量衡的统一。

 "权"就是用来称量重量用的秤砣,模仿秦权为壶,不知始于何人,但那气度如泰山巍然耸立,静穆庄重的壶型,深受人们喜爱,流传代有发挥,顾老更是将秦权做成了素器的巅峰典范。

 当年顾老曾手把手传授我这款作品。

 秦权壶是线条审美和块面审美综合素质的运用,从细部线条出发,通过娴熟的线条艺术,勾勒出秦权的形态特征、张力和气韵,运用块面审美,表现着秦权的肌理、质感和重量感,两者紧密结合,完成壶与空间的虚实变化。

 我制作的紫泥底槽青秦权壶,是顾老的经典款。试烧泥片,底槽青的最佳烧制温度为1205度,为了更好体现秦权壶浑穆威严、凛然正气的精神特质,近年来一直对窑温、窑内火的气氛特别关注和充满兴趣,那些火精灵的变化魅力,一直让我着迷。我在最佳烧

制温度上,冒险烧高5度,在升温和保温两个环节,根据自己多次烧窑的经验,小心掌控,终于成功出窑。

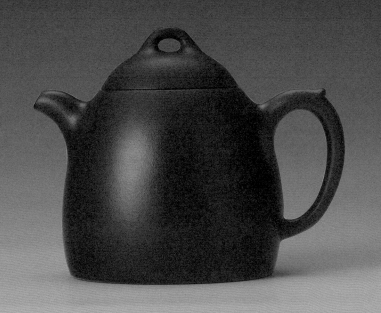

竹爐湯沸火初紅
客來寒夜火初頻
路滑難沽麴米春
點檢松風湯易老
嫩添柴葉火新
陳倩七碗對之人
頂史梅花上冰輪
他年煮茗為圖畫
巾添我爐邊倒角

南京博物院藏有清代道光年间"力泉"款秦权壶,顾老主编的《宜兴紫砂珍赏》一书中亦有著录,虽与传统多见的秦权壶外形差异较大,但秦权之灵魂、气魄都在,我非常喜欢,常常捧卷揣摩,又去南京博物院几次观看实物,但觉得还是没有足够把握做出自己的理解,就一直搁着,酝酿着。直到突然有了制作冲动那瞬间,正值晚饭后的散步中,我立即转身回家,开始工作,这是我最快乐的时光,完全沉醉其中,一气呵成,壶成型,已是凌晨四点,托着壶左看右看,睡意全无,心里的愉悦无以言说。

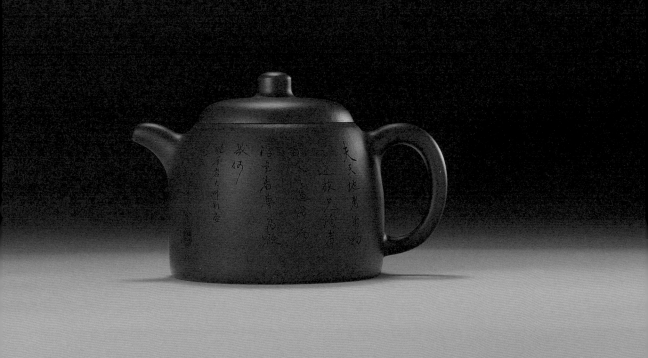

串顶秦钟壶是我一直心仪的壶式,虽说与秦权壶似有异曲同工之妙,但我的理解并非如此,秦钟应有大钟向外张力的宏大气势,秦权则取其向下的厚重感。所以制作串顶秦钟壶时,我常跑去寺庙倾听钟声,近听,远听,体察声波的变化,观摩钟形,寻找灵感,以此理念为参照,做出了与秦权壶不同的主题趣味。当完成壶后,尚不过瘾,全手工做了两个杯子来配,也算是自己的小得意吧。

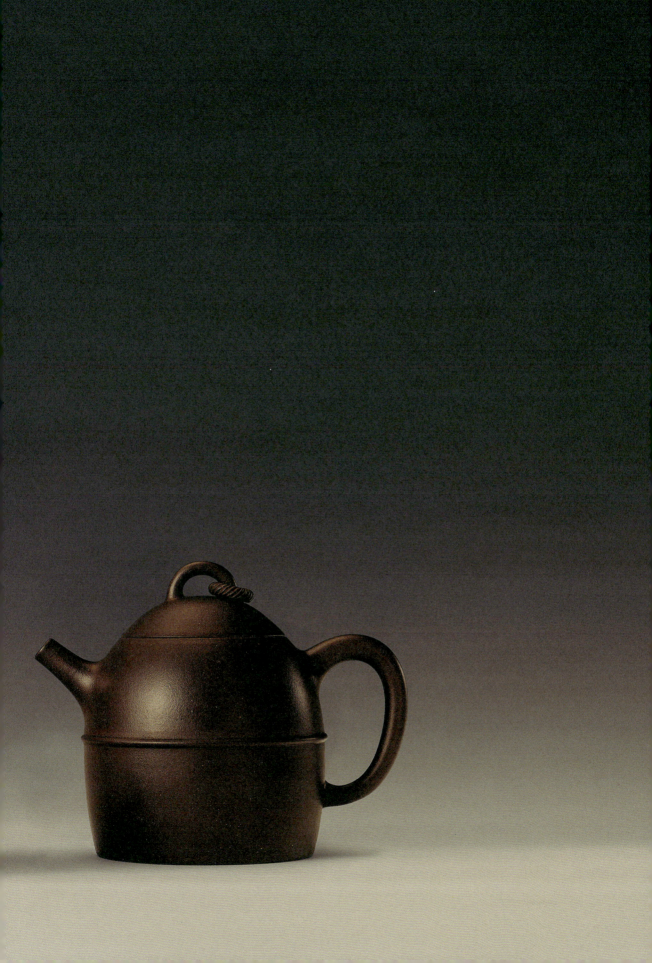

将军罐,是明清时期流行的罐器之一,因其宝珠顶盖形似将军盔帽而得名。始见于明嘉靖、万历年间,至清顺治基本定型,盛行于康熙朝,其器形体高大,各朝略有不同。

明末的将军罐,器型相对较为古拙,罐身较短,到清顺治时期造型为直口、短颈、丰肩、鼓腹,腹下部渐收,多为平底无釉,通体浑圆。康熙时期,是将军罐广为流行的时期,这时的造型,将浑圆的罐体展肩提腹,拉长颈部,收紧圈足,使得将军罐的造型显得挺拔向上,气度庄严。

家中收藏了一些各年代的将军罐,用来放置普洱茶,也陪伴着我在书房的美好时光。有时读书累了,远远欣赏着这些将军罐的线条、气度,心里暗暗赞叹这些罐子不知名制作者的精湛技艺。

于是动了心念,一直想化圆为方,创作一款六方将军壶。

为了展现古代将军气宇若虹、性如烈火的特点,我决定使用紫砂工艺一厂的原矿红泥来制作。历史上的传统方器,很少用红泥成型,因其收缩率大,烧制过程中易出现线条不够挺拔的问题。六方将军壶化圆为方,虽是依据几何造型,表面看似简单,但要求将方器的精髓之处把握得恰如其分,展现出将军壶应有的气度和力量,可说难度极大。

这款将军壶制作完成,离现在已过去二十几个年头,当时年少轻狂,感觉一定能用一厂红泥做出一把完美的将军壶,如今看来,还是不够理想,毛病多多,如果有机会再做,我一定会选用紫泥完成,线条更深稳挺拔,气度更威严慈祥,像戎马一生的老将军,看透生生死死,参悟沧桑变幻,明了所有的经历,都是命运的轨迹。

我做着壶，仿佛与老将军并辔而行，愿意用漫长的光阴，把人生的参悟抟进泥里，塑在壶上。但是，谁又能否定年轻时那份最单纯又最倔强的初心呢？

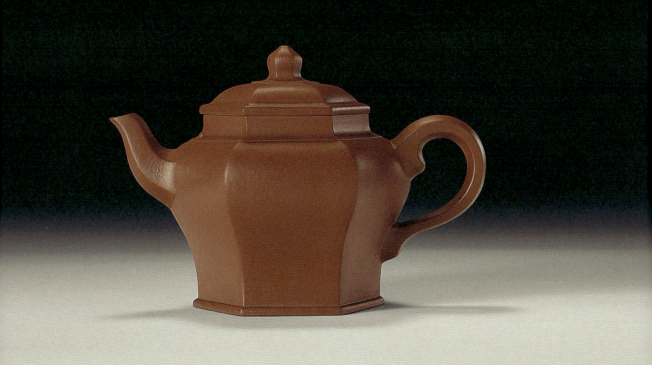

养壶养心

 紫砂壶在泡茶过程中,表面会发生微妙的变化,长期正确的冲泡使用,壶身上会现"包浆",所谓的"包浆",我理解为紫砂表面的一种特殊而迷人的光泽。正脉的优质原矿泥料,制成后沸水对壶表面的无数冲淋;茶叶中的茶油及各种物质,通过紫砂多层气孔网状结构向表面渗透;清洁的手和干净的茶巾经久接触摩挲;经过岁月的沉淀,逐渐形成。那种光泽含蓄温润,幽光沉静,毫不张扬,予人一份冲淡的亲切,如古之谦谦君子,令人如沐春风。时间恰似磨石,打磨出高贵谦和的旧气,与那些刚出炉的新壶,或者砂质不正的伪劣紫砂壶,浮躁的色调,生涩的肌理,充满"贼光"的壶相对照,文人趣味毕现。

 茶养人,也养壶。据说,茶界养壶有"污衣派"和"净衣派"之分。喝茶时,不时用茶汤冲淋壶身,蘸取茶汁用力擦壶,喝完茶不洗壶,留待下回泡茶时,倒去茶叶用水冲一下继续泡茶,重复上述过程,据说壶养得快。我个人实在不敢苟同这种做法,茶是入口之物,保持洁净为第一要务,这明显是个误区。

 所谓净衣派,是每冲泡一壶茶时,都会用滚水冲淋整把壶,兼温壶效果,使壶内茶叶保持足够适合的温度,让茶叶尽情释放内

质，出汤层次丰富。泡茶时用干净茶巾擦拭壶表面，保持壶面的清洁。每次喝完茶后将茶渣倒出，将壶洗净晾干。这样既顺应于茶的本质，保持了壶的清洁，又给了壶休息的时间。

那日在寺庙,见到一把外形拙朴厚重的壶,初见不觉得有什么,上手便一惊,竟然轻得不可思议,立即背上汗毛直竖,深知不是顶尖高手,绝对做不了这么到位的东西。擦拭干净后,仔细品赏,壶无款,调砂的泥料经过岁月的沉淀,已呈玉质感的光泽,抚摩壶身细腻光滑,调入的粗砂颗粒感极佳。胎薄如纸,加之器型饱满匀称,气满神足,线条融洽自然,盖上所饰云纹,飘逸灵动,呼之欲出,整体小中见大,充满了雄浑幽古之美。一把紫砂壶,突然触动你心灵的感觉,也可能来自于某些细节。这把壶,可与邵大亨的精品媲美,反复赏玩,爱不释手。

细节、气息,我心里一直在念叨这两个词,酝酿日久,最后以段泥复刻,调入35目段泥生砂,在把握整体古拙的气息下,力求细节上的精到。然后放下我执,忘记细节、气息,因为这两个词已经成为自然的流露,手自然而然地抟砂制作,我即被自在地关爱,仿佛自然参与了进来,手中的器物沾染了永恒的气象。

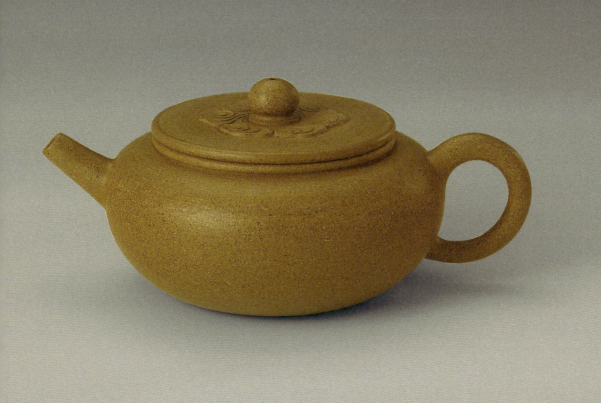

段泥石瓢壶,容量300毫升,整体造型圆、齐、匀、正,中规中矩里通体散发着霸气,线条清健刚正,蕴含着旧文人的意趣,是自己近年来所创作的一款比较满意的作品。正常泡养一年,渐现润透。向壶内冲水时,因通透性极好,在壶外也能明显见到水汽向上氤氲,发茶性好,尤以传统工艺的安溪铁观音茶为佳,茶汤厚重油润,色泽清透发亮,用之爱不释手,诚为艺术与实用价值兼备的一款佳器。

腹圆壶，家藏老朱泥抟成。整器扁圆讨喜，壶体秀巧，又别有一番拙趣。直流短而精悍，出水有力；桥拱钮挺拔而富有力量；圈把弧度优雅安闲；气度圆润温和，文质彬彬。经过一段时间泡养，泥料越发朱中透黄，砂粒饱满润泽，一派醇雅气象。

作为从事抟砂做壶的手艺人，内心明了：所谓养壶，壶的紫砂泥料是关键，加之适当的烧制温度，正常干净的泡养，很快就能养出心目中较完美的效果。

一把紫砂茗壶养成，让人有欣赏、触摸和使用的欲望，是我非常看重的人与紫砂壶的情感交流。我的作品意在表达一个"静"字，以紫砂纯朴的本质、抟砂手工的痕迹，来回应社会大环境的嘈杂热闹、躁动浮夸。期望这些茗壶，在被高冲低斟的使用动态过程中，依旧是安静的，使乐茶者在泡茶之始，即沉心静气，放下杂念，回归到茶的本质，茶的举起放下，人便自然而然悠游于宁静安然的状态，可以内观慎独，体悟"天人合一""道法自然"的养生观，方可以体会"吃茶去"的深意。

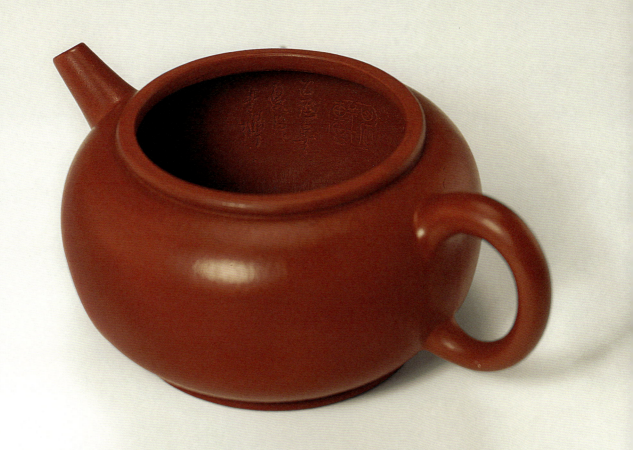

竹之精神

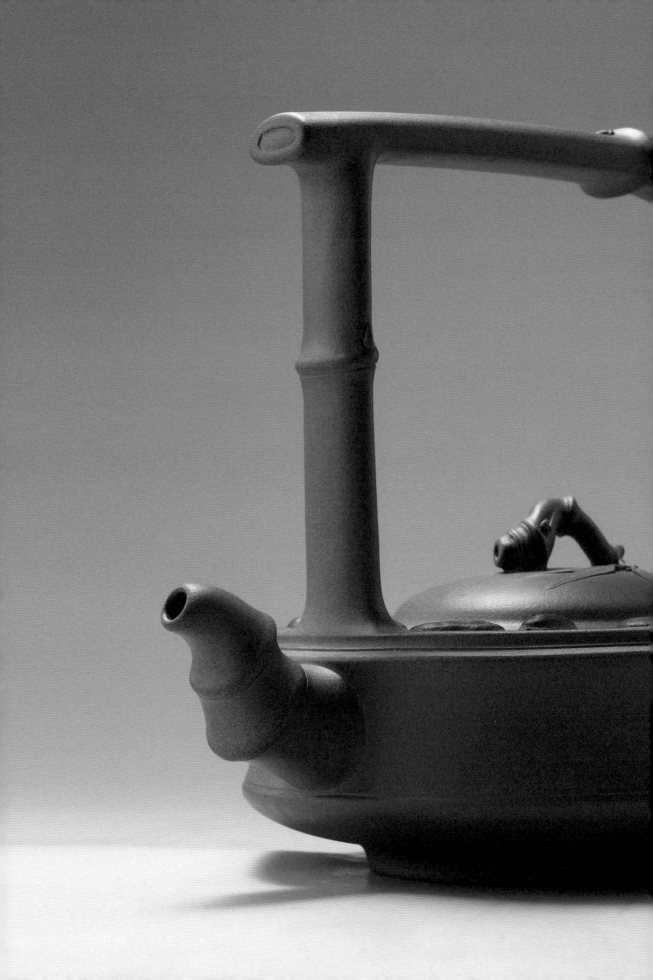

　　我爱竹。爱竹的清幽而甘于孤寂,心无杂念又谦虚谨慎的品格。竹的精神是感物喻志的象征,清华其外,澹泊其中,高风亮节,清雅脱俗、不作媚世之态,具有传统意义上的文人精神。

　　我种竹,观竹,摹竹,想把竹中所具有的文人气质,渗透进我的血液中、骨子里,通过我的眼睛、手、心的高度结合,形于紫砂。而心居主宰地位,用手是被动的塑形,用眼是被动的模仿,唯有用心,以渗透进血液、骨子里气质的焕发,才是主动的创造。

　　竹子人人得见,但在创作竹的题裁时,本质上创作的一定是个人主观化的作品,当竹与不同的生命心灵碰击交汇,创作之心往往会生出一个带有个人气质、思想的竹之空间。古人常说"胸有大气象"或"丘壑",亦可称为"境界"。有了这种"境界",便有引人入胜的吸引力,令人沉迷,神往不已。故创作竹的题裁,绝不出竹的枝叶的穿插罗列,而应该是一种生命力的律动生发,是文人的气节体现,亦可以说是"气韵"的综合场效应。气韵与渗透进创作者血液骨子里从心反映出来的"大气象"或"丘壑"互为因果,竹的题裁是创作者气质、心理空间的外化,作品所展现的气韵生动,是创作者的生命力场被欣赏者所感知的过程。

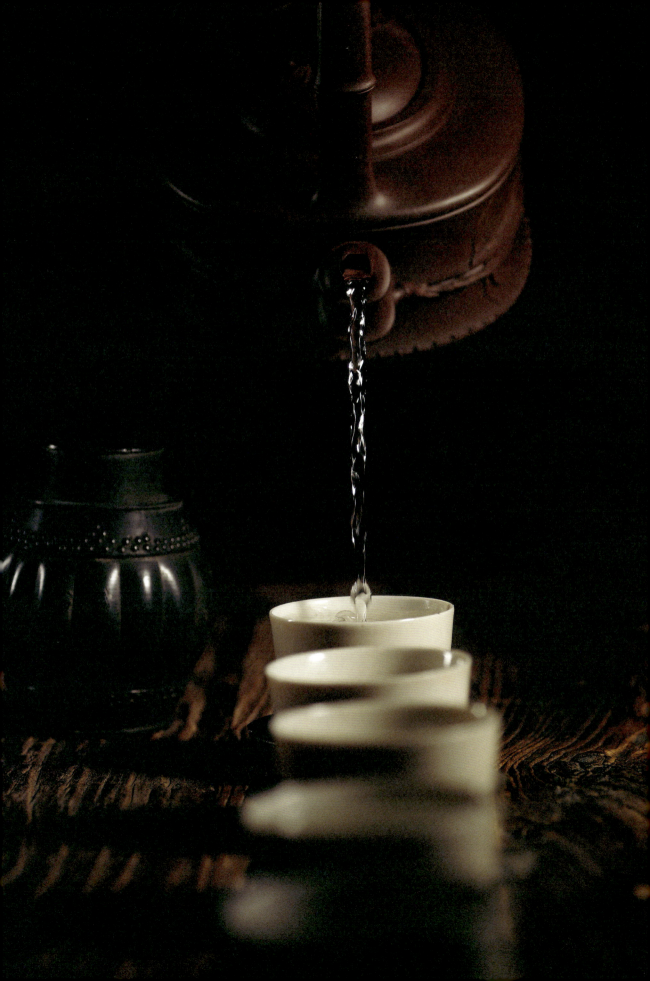

杨氏竹段壶，是传统竹题裁器型中的代表作之一。最为著名的是清代道光年间陶人杨凤年所制，故称"杨氏竹段壶"，现存于宜兴陶瓷博物馆（华荫堂先生1982年捐赠）。东坡先生有"宁可食无肉，不可居无竹"之句，杨氏竹段壶寓竹于壶，清雅俊逸。观之古风拂面，如见君子。

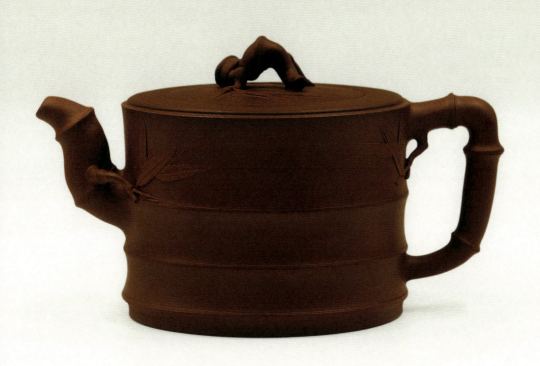

我做的杨氏竹段壶,以器型比例协调稳重为主,容量为1150毫升,属大型壶。壶身为直筒形状毛竹,共有三节,壶腹中间与底部均有勒线凹进,为全手工擀压成型。壶嘴呈小竹节状,节节伸出,蕴含节节高升之意;壶把亦取竹节为形,弯曲劲健有度,展现竹的刚正有节,壶钮截取一小段竹子的造型,自然弯曲横卧,壶盖上贴塑的几片竹叶,与壶身呼应,令整把壶的"竹"主题提升,几处竹枝下方,皆横生出带节的竹鞭,栩栩如生,宛若天成,是我长期观察的结果。整把壶选料上乘,系用家藏老紫泥制作,泥色紫中泛红,窑温极佳。是我平生比较得意的一件作品。

竹自清高,壶亦清高。

缘竹提梁壶，以家藏老底槽青砂料拍成，容量1800毫升，壶身全手工拍打成饱满的椭圆形，因其容量大，在木转盘上拍打时，壶坯不容易拿得住，需要工夫、经验和耐心，才可以顺利完成。壶身的竹节造型，是一节一节以全手工方式压进去，层层分开篾出，方可呈现出竹子鲜活而蓬勃向上的生命力的感觉。

提梁的关键之处在"三分做七分晾"，所谓的"七分晾"，是指做完造型后，凭借着经验，把握住提梁的干湿度非常重要，当干湿度刚刚好时，镶接到壶身，才能和壶的身筒完全融合在一起，不会出现因太干而有裂缝，或因太湿而提梁塌陷变形现象。

壶的流既要出水流畅有力，又要像从竹身筒上由内向外自然生长出来。捏时尽量保持自然状态，再点缀上一弯竹的侧枝，贴上几枚竹叶。在大壶的端庄优雅的造型上，添加一些生动飘逸的气韵。我经常在各种环境光线下，观察竹叶的阴阳明暗变化，也从绘画中，去琢磨竹叶的各种笔法，化成紫砂特有的语言，来塑出竹的一枝一叶。整把壶在不同场合、不同时间和光线下，竹的造型各部构成，产生了相辅相成的阴阳并济互动之妙，有着类似"太极图理"的美学内涵，或可参悟天地鸿蒙之道。

赏竹玩石提梁壶,也是以竹为题裁的提梁壶,采用青灰泥制成。竹与石,向来是传统文士喜爱的书斋雅物。传统文人雅士,从南北朝以来,即有寄情山水、笑傲烟霞的风雅,至唐宋时期更达巅峰。趣闻轶事中有关文人爱石赏石的佳话不胜枚举。

雨花石是天然玛瑙石,也称文石,文人多爱将其清供于水盂中,陈设于书斋、案头,读书之余,窗外绿竹猗猗,把玩欣赏雨花石那晶莹玉润、玲珑剔透的质地美,钟灵毓秀的形态美,瑰丽璀璨的色彩美,莫测变幻的纹理美,惟妙惟肖的呈像美,神韵天成的意境美,一时神游天外,疲劳顿消。我从小喜欢并收集雨花石,于是想把我最爱的竹和雨花石融合在一把壶上,呈现出特别但又和谐的面貌,经过不断调整修改,最后在2009年赏竹玩石壶定稿并制作成功,同年被国家博物馆收藏。

此壶的亮点在于,壶肩一圈镶接点缀五色土绞泥大写意的雨花石。而五色土绞泥大写意的雨花石泥料中,有适合烧制温度为1060度的朱泥、1150度的紫泥、1180度的段泥、1165度的老紫泥等原矿泥料,以特殊工艺调合而成,形成绚丽多彩的雨花石图案,青灰泥整壶在烧制温度1950度的高温下,开裂变形的风险极大。另外,壶肩要承受雨花石和提梁的重量,要保持平面不塌不变形,加之整把壶以最高温烧成,着实需要精准的计算、多年的经验和上天赐予的运气。

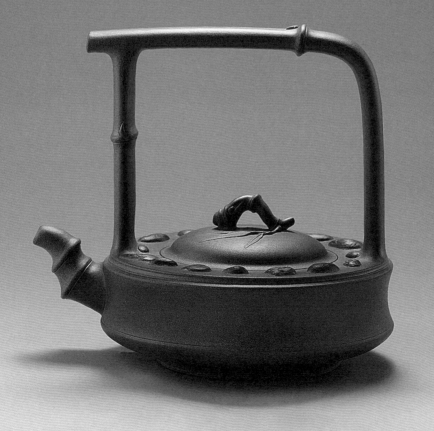

知足常乐壶,容量1280毫升,泥料为原矿紫泥,砂粒饱满,壶身上塑贴的灵芝寓意吉祥,梅花代表高洁,提梁则以竹子造型展现,这看似不经意的搭配,将三者完美融合在一起。人们在泡茶赏壶之时,感受吉祥之意,体会高洁、清逸之风。

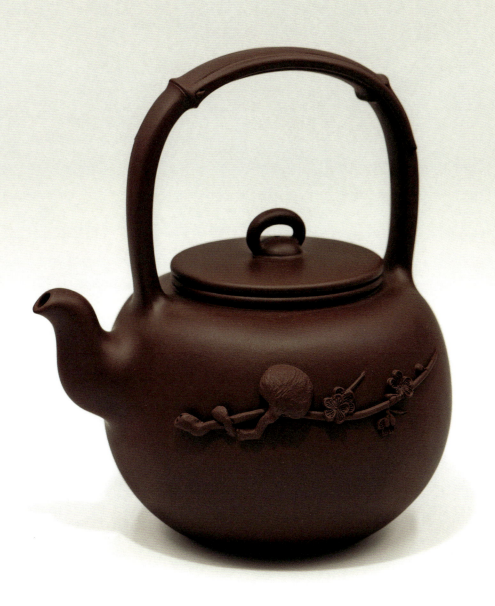

祝福壶,取材于竹,取"竹"的谐音"祝"为名。壶胎质薄,泥料细腻,壶身腹鼓圆润有力,线条流畅饱满;上有竹枝交叉呈拱桥式,支撑架起竹节提梁壶把,壶钮塑以半弧状竹节,点缀数片竹叶贴花,宛若天成。大器以难度见长的一捺底,制作精谨,细节处理一丝不苟。壶流呈两节竹节曲流,纤巧秀丽;整器气韵稳重挺拔,富有空间美感。

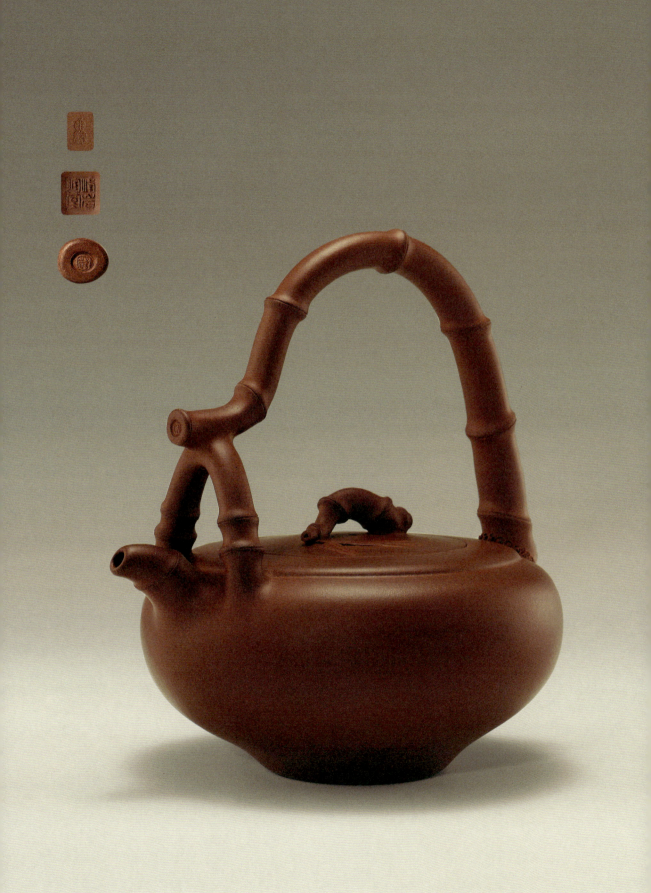

腰圆竹节壶，原矿底槽青泥料全手工制作成。240毫升的容量，有小中见大之感。紫砂壶造型"方非一式，圆非一相"，此壶为椭圆形，以流畅的线条，使得壶钮、壶盖、壶身、壶底浑然一体，壶流胥出似随意而成，却内蕴回旋之力，且与壶把相应成趣，犹如书法，起承转合，一气贯通。壶身、壶流、壶把、壶钮皆为竹之形态，自然而富有韵味，整体造型简洁，周正挺拔，温文尔雅的文气中，透出清正坚毅之态。

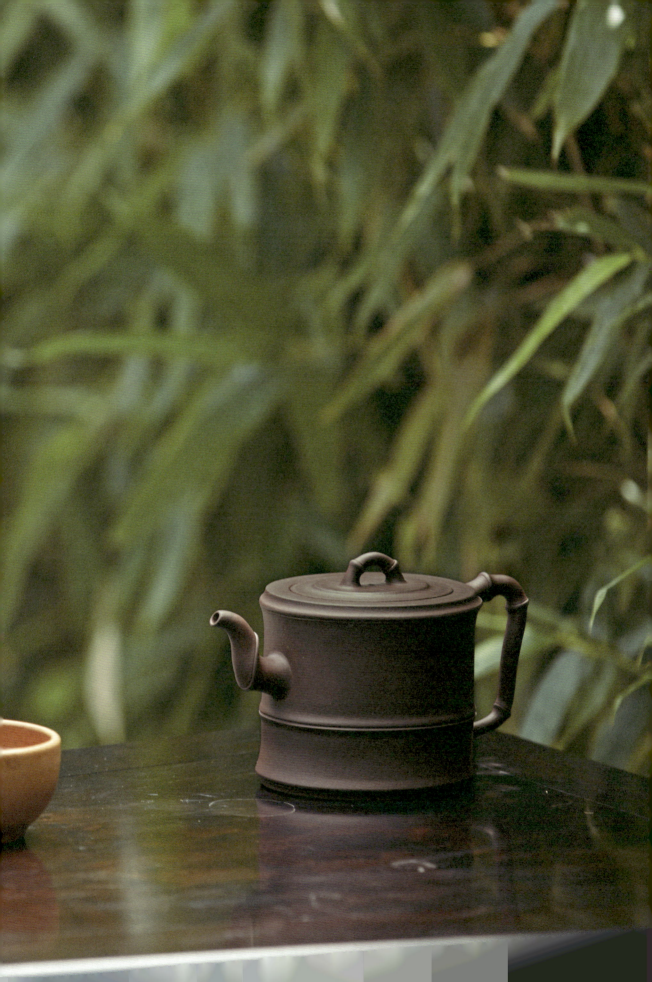

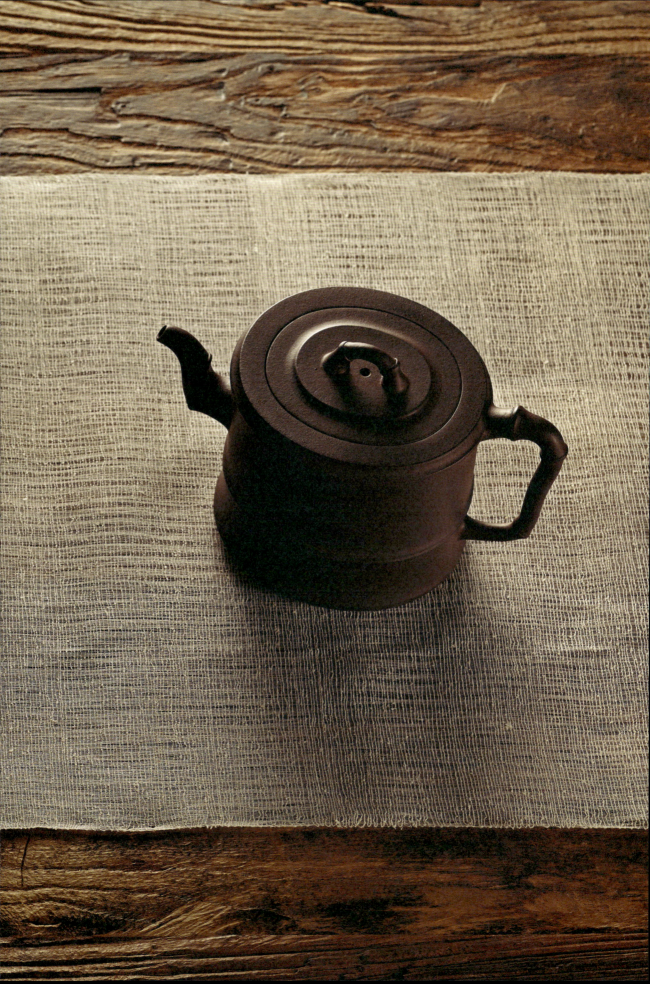

竹题材的壶做多了，手上有了自然而然的感觉，养成了一种随性的功夫，伸手就来。中国传统文化，强调平日里的行住坐卧，无时不在用功之中，亦有"功夫在诗外"的说法。所谓"养"这个字，是要好好琢磨的。

当意识到"养"这个问题的觉悟，就必须不断学习，丰富阅历，开阔眼界，增长见识。闲暇研读艺术史论，临帖观画，熏目养心。品赏与琢磨传世的老壶和紫砂件，痴迷于其中的传统法度和秩序，从对先人抟砂的心摹手追中，理解前辈们的情怀和匠心，慢慢钩沉出紫砂的奥妙，潜移默化地提高自己的抟砂技艺，最后，才能明白古人云"无他，惟手熟尔"背后的深意。

近年我做的紫砂作品很少，大部分时间在阅读、游历中度过。当创作欲望累积到一定程度，有了难以抑制的冲动，才开始投入工作。当沉浸在无杂念的创作状态，无用之用，日常即用，紫砂的力量和整个人的气质和精神面貌，会从作品中爆发或渗透出来，无内无外，得机得势，蓬勃开扬，那是摒弃了各种形的约束的最原初的生命力。

法国著名印象派大师、画家塞尚曾说过，"借由圆柱形、球形与圆锥形来处理自然"时，"一切都放入透视法中，总之，请将每个对象的角，每个平面都向着中心集中。"塞尚归纳几何形的"内在秩序"，在很长一段时间影响着我的创作观念。

美学大师宗白华先生曾提出：传统中国画的空间意识是"基于中国的特有艺术书法的空间表现力"，"既不是凭借光影的烘染衬

托（中国水墨并不是光影的实写，乃是一种抽象的笔墨表现），也不是移写雕像立体及建筑的几何透视，而是显示一种类似音乐或舞蹈所引起的空间感形。确切地说，是一种书法的空间创造"。当我开始研习书法、绘画时，读到这段话，顿生醍醐灌顶之感。

中国传统文化中，常有"似与不似""写意""传神"这些心法描述用语，而西方的艺术术语中常出现"变形""抽象""造型"等描述，仔细分析中西艺术观念的异同，"似与不似"是主体创作与客体审美的合一，"写意"是主观创作，"传神"是客体审美，而西方艺术的"变形""抽象""造型"则为偏主观的意识创作。中国的传统文化精神，既不单纯落于主观，也不止落于客观，两者浑然天成，"似与不似"，讲究一个"和"字。西方文化则是主客两分，要么真实再现纯客观的描绘，以逼真为目的；要么只强调个人纯主观表现，以抽象、变形等为处理手段。中国传统文化艺术的最高境界，应为天人合一，物我两忘，传物象之神而写创作者胸中气象。

论及传统，当下有人以为传统即陈旧、过时、腐朽之气，其实传统是一种融入我们血液骨子里的文化气质，也是艺术的精神境界。它有着历史积淀、哲学意蕴，是中华民族的审美呈现。我们这一代及以后的一代代，任重道远。

得意忘形

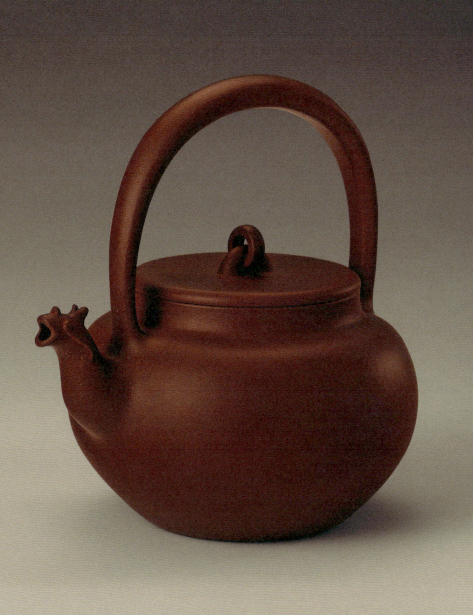

近年来,日本茶道"侘寂简素"之美风行茶界,使用的日本茶道具古朴、稚拙、不规则,面目一新,深深吸引了我。

翻开中国陶瓷的历史,汉代陶瓷充满雄浑豪放、灵动悠扬之情致;唐代陶瓷则纹样华丽斑斓,圆满大气。到宋代,陶瓷器物的制作趋向严谨正气,典雅含蓄,体现了当时崇尚的儒家文化所提倡的简洁素雅之美,造型、色彩、纹样追求完整、意境与气韵。元明清时代的陶瓷,由于景德镇窑的崛起,制瓷原料的进步,采用瓷石加高岭土的二元配方法,提高了烧成温度,减少了器物的变形,因而能烧成颇有气势的大型器。充满抒情趣味的青花、釉里红的全盛时代来临,使中国绘画技巧与制瓷工艺的结合更趋成熟,具有强烈中国气派与风格的釉下彩瓷器发展到了一个新的阶段。釉下彩、釉上彩、斗彩、单色釉争奇斗艳,到清朝康雍乾三代,景德镇瓷业进入了制瓷历史高峰。康熙时期的青花、五彩、三彩、郎窑红、豇豆红、珐琅彩等装饰品种,风格奇特,生面别开。雍正年间的粉彩、斗彩、青花和高低温颜色釉等,粉润柔和,朴素清逸。乾隆时期的制瓷工艺,精妙绝伦、鬼斧匠工,前无古人,青花玲珑瓷、像生瓷雕、仿古铜、竹木、漆器等特种工艺瓷,惟妙惟肖,巧夺天工。

相比之下，日本的陶瓷器物，却走了另一条路，剔除了令人目眩神迷的豪华瓷器，以陶器为主，温和、优美见长，制作纹样富有自然情趣，追求幽玄的内在精神，尤以茶器为代表。

日本茶道的思想是侘寂简素之美，茶道具的代表——茶碗制作，色彩的自然土色，素土的粗劣，釉质的烧制不均齐，制成后表面的高低错落，形状的不端正性和割裂性甚至残缺，日本人认为，这种不完全、不规则、不均齐之中，有着无限的余韵和自然的情感，是把豪华推到极致，刨根问底后的扬弃，是日本民族性的丰丽之美感与警戒抑制之美感的侘寂、简素、幽玄的禅宗精神的体现。

那些日子迷上日本铁壶，翻看了很多日本名家的铁壶资料，读了大量的关于日本茶道的书，去朋友茶室喝茶，心思也在他们烧水的铁壶上，满脑子的铁壶，反复出现伦纳德·科伦（Leonard Koren）在介绍"侘寂"（Wabi-Sabi）的一本书中的一段话："Pare down to the essence, but don't remove the poetry. Keep things clean and unencumbered but don't sterilize."也就是"削减到本质，但不要剥离它的韵味；保持干净纯洁，但不要剥夺生命力"。这才是艺术的最终力量。中国人在艺术上追求完美，日本人追求残破的禅意之美，其实内在并不矛盾，只要把握好两者之间的"度"，完全可以从日本人的宗教意识，切换到中国传统文化的"敬天惜物"，从日本铁壶中汲取养分，把铁壶的材质、铸造的工艺，与紫砂的矿料、烧成的难度，结合起来进行多角度的思考，使用不同的材质和技术语言，互动对话，遗貌取神，得意忘形，不破不立，让"破"在紫砂器中"立"起，既不唐突日本铁壶的名家名作，也非刻舟求剑完全模仿，是对那些优秀匠人前辈的诚恳致敬，亦是自己艺术灵感的焕然生发。

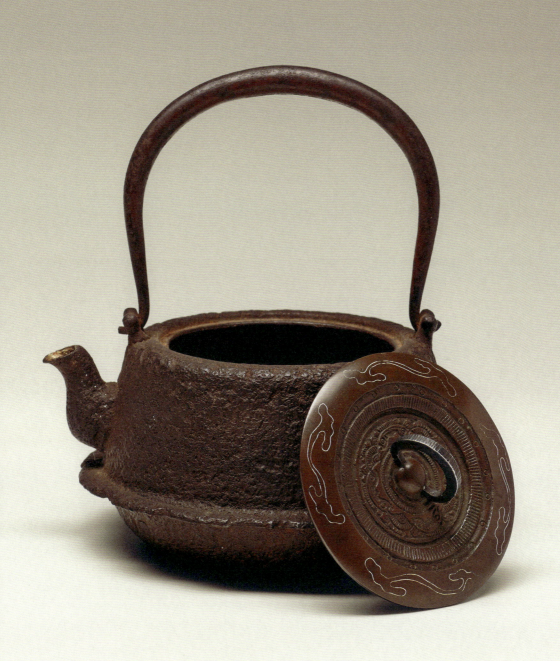

这时，似乎可称为艺术的敏感度，使我手痒，跃跃欲试。秉承这份初心，开始创作。我并不希望做出一把和日本铁壶一样的紫砂提梁壶，理想的是这一把紫砂提梁壶，融合所有我看过并理解日本铁壶的感觉于一体，并非模仿某一名家作品。就像中国古代画师，游历于千山万水之间，却并不写生，而是养胸中浩然之气，回到画案，研墨濡笔，一挥而就，似此山而非此山，多的是那一份山水闲情逸趣，甚至古人还有"卧游山水"一说。

我做这把兽口提梁紫砂壶，就是参照日本铁壶的感觉，体会老铁壶质感厚重，"以形写形"，且得其"神"。条线寓圆于方，包浆的润泽，旧气的风致，禅意的美感呼之欲出，手抟意摹，当意思到了，我想就应该心手两畅，该要的就什么都有了吧。

当这把底槽青兽口提梁壶烧成，兽口狰狞，烧制难度极大的上粗逐渐到下细的提梁挺拔清警，颈部增强壶身与提梁间的稳定性，堂穆大气，拙而圆活，刚柔并济，壶钮玲珑可爱。煮上一壶老六堡，并在思考：保持紫砂作品的朴素单纯的特性，尝试汲取新的造型、工艺，可能也是紫砂工艺发展与时俱进的一条途径。或许，几百年后的人们，看到我们的作品，也会回想我们这个时代的美学理念、艺术高度、科技发展和工具的进步。在这个紫砂大热的背景下，如何与时并进，运用国际视野，借鉴、学习、吸收世界各国陶艺或者其他工艺的精髓，思索、研究、变革，打破紫砂工艺其中的某些局限，是我们和后辈要思考的。

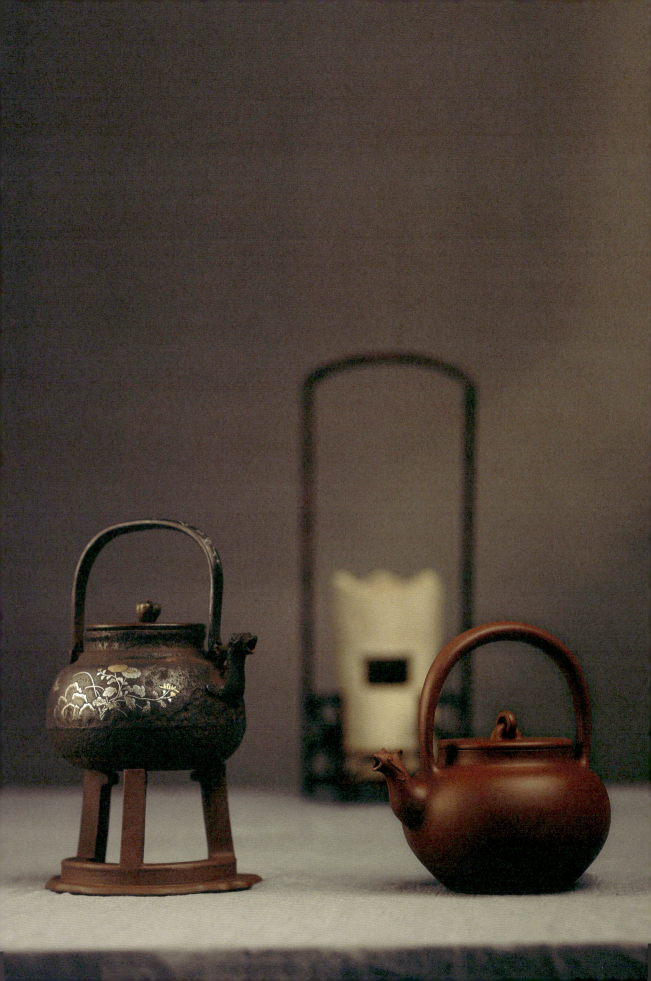

镌
刻
文
心

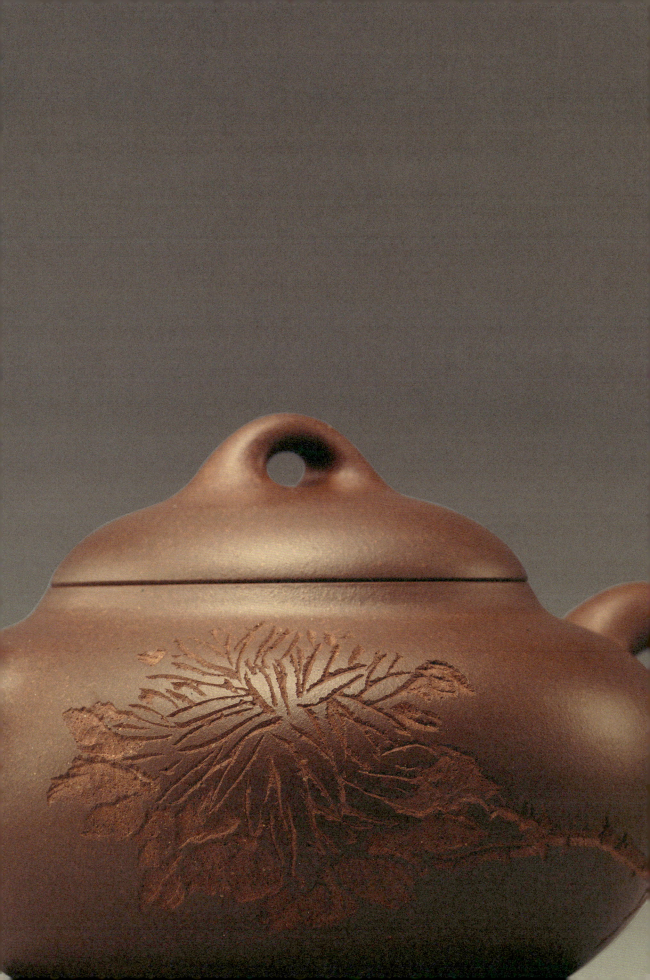

　　我国某些地区出土的新石器时代陶器和瓦片上，就已有了符号性质的陶刻，说明随着原始陶器的出现和发展，就已有了陶刻的存在，据现在发现的资料来看，可能是中国出现最早的文字。陶刻文字也可谓是紫砂陶刻之源头。

　　由于陶器泥坯易于划刻的缘故，划刻一般在坯体未干前进行，工具可以用竹刀、制陶工具和铁制刀，刻文的两边有微高出坯而泛出型的高梗，是制陶者完成整个成品后留下的记号。

　　自明代"供春"制壶始，紫砂茗壶就有了制作者的姓名落款，现存于中国历史博物馆的供春壶，已有划刻小篆"供春"二字名款。万历年间时大彬的传器，有题刻辞铭，及署刻"时大彬制"和制作年款，同时代的一些名家传器，皆可见这类镌刻方式。这个时期所镌铭文，大都在茶壶底部、壶盖口圈之外延。由于题铭镌刻成一时风气，紫砂艺人们对书法的追求也兴盛起来。不少制壶名艺人曾在书法上下过工夫，如时大彬，有记载称其为"宋尚书时彦裔孙"，此事长远且无从稽考，但时大彬必定有些书香门第的气质，据周高起《阳羡茗壶系》中"镌壶款识"一章里提及："时大彬初倩能书者落墨，用竹刀画之，或以印记，后竟运刀成字，书法娴雅，在《黄庭》

《乐毅》间。"可见他在书法上是下过一番苦功的,大彬的刻款,也赢得了当时一批文人的赞许。清代金石学家、书法家张廷济(1768—1848),曾得时大彬方壶,见其题铭,不禁赞曰:"削竹镌留廿字铭,竟然楷法本黄庭。"当时一般名手,皆习练书法,即便本人不擅长,一壶制成也必请善书者代为署款,已出现专替壶工代书壶铭、姓名及制作年款的职业代书人,被誉为"陶之中书君"(中书君,即古代毛笔之别称,语出韩愈《毛颖传》)。

乾嘉年间,茶事兴盛,达官贵人、文人墨客品茗成一时风气。紫砂茗壶必然会吸引一些精于诗书画印的文人墨客,请紫砂艺人出样定制的同时,继而直接或间接地投入了紫砂壶艺的创作活动,自己撸袖挥毫,题写壶铭等。当然这些都是据文史资料的记述,真实情况是流传之传器并不多见,可能只是文人雅士们偶尔有兴参与一下而已。

如果讨论紫砂陶刻历史上最为辉煌的时期,应该是嘉道年间"曼生壶时期",那是陶刻装饰上一次飞跃性的升华。陈曼生和幕友江听香、郭频迦、高爽泉、查梅史等,与紫砂高手合作,凭借他们深厚渊博的学识素养,针对紫砂壶的总体设计,树立自己的标准、要求,型制文气雅致。他们自己在壶上撰词、书画并铭刻,以文学性、趣味性极高的铭文,创造性地融入篆、隶、行各体的书法,精湛自如的镌刻刀法,通过文人审美意识的布局,使"曼生壶"的装饰效果独树一帜,充满个性、灵性的表达。

瞿子冶是曼生壶陶刻的继承和发扬者,他把壶的任意一个部位,都纳入诗书画印的陶刻范畴,并且将执壶把玩、提壶倒水这种

动态也考虑进去，刻字或横或斜，但在动态中，视觉效果却正而直，增加了观赏性和娱乐性，是陶刻书画的一种觉醒，艺术心灵上的大自由。

在清同治光绪年间的"玉成窑"紫砂作品，在某种程度上，可说是"曼生壶"文人精神的一种延续。胡公寿、徐三庚、梅调鼎、任伯年等文人，也多次与砂壶结缘，皆有传器存世，他们设计的茗壶与"曼生壶"方向不同，"曼生壶"是壶法自然，淳朴天趣为特点，玉成窑则是汲取古意，彝器入壶，除茗壶外，还创作有文房用具、清供与花器。由于"玉成窑"参与创作者有部分是画家，故壶上出现胡公寿的供石、任伯年的花卉等，铭文多镌古籀奇隶，与"玉成壶"汲取古意的"慕古"风格匹配。

历代名书画金石家黄慎、吴昌硕、吴大澂等，当代又有唐云、朱屺瞻、亚明、富华、韩美林、冯其庸等，都曾爱壶赏壶，笔染紫砂，传出一段段艺林佳话。紫砂陶刻，虽有几度兴衰变异，还是相继有承地延续至今。

紫砂茗壶的陶刻应与书法绘画布局不一样，书法绘画是在一个平面的、静止的纸上创作，茗壶陶刻则是在一件立体的、各种形态的陶上操作，形式布局应无定格，每把茗壶皆需独立设计经营，凡壶各个部位，只要恰当，均可施刀，以求贴切多变，富有韵味，从无定法可以言述。既为陶刻，就要充分体现出刀法，且是走刀在泥坯上，刀痕自身质感的呈现，不求细琢精雕的规整，但求刀迹自在明快，润泽出神，并有毛笔书写的意蕴，这些需要一种特殊的艺术认知。

福元壶，造型简单，越简单越要做出韵味来，全手工制作，最见功力。壶身流把盖钮，曲线流畅迴转，一气贯通，又带有内敛的气息。一捺底，显示出稳健利落、洗练灵巧的底部形态。

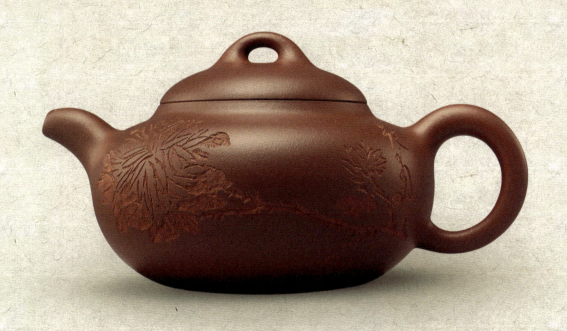

国家一级美术师、著名大写意花鸟画画家吴冠南先生是宜兴人,我非常喜欢他的花鸟画。他常说:"大写意"这三个字,是三方面内容,大,不是画面大、用笔大,而是心胸大、气息大;写,每一幅大写意作品的完成,画面中每个点,每条线,都是用书法用笔写成;意,内容更广泛,意象、意思、意义、意蕴,是内心的学问修养的诉求,这样三个字加起来,才构成大写意。他的作品巧妙地将山水画中的秀润华滋之境,融入花鸟画中,使花鸟画面目一新,既有灵气舒逸之趣,具有了浑厚爽澈之气度,他打破了传统的用色方法,确立了色即是墨、墨亦是色的新观念,丰富了中国画的表现手段。福元壶做成,很想尝试大写意的陶刻感觉。吴冠南先生托在掌中,不假思索,运笔如风,提按转折,跌宕起伏,转眼一幅"秋菊图"在壶上挥就,墨色淋漓,气贯满壶,精彩!

宜兴市书法家协会名誉主席张六弢先生,改唐代诗人刘禹锡的《秋词》句中"我言秋日胜春朝"为"我爱秋日胜春朝",挥毫题于福元壶的另一面。

费名瑶先生以深厚的功力,游刃有余的刀法,把大写意的画和诗句淋漓尽致的表现出来。

一把紫砂茗壶的魅力,在于文人气,凭借渊博学识、文学素质、美学修养,集典故名言诗情画意的铭文的撰写,挥洒自如的书画,精到雅致的经营布局,飘逸老辣的刀法,才能做到将铭文、书法绘画、金石镌刻容纳于壶间,才成为壶、字、情、景皆切的完美上品。

传统与创新

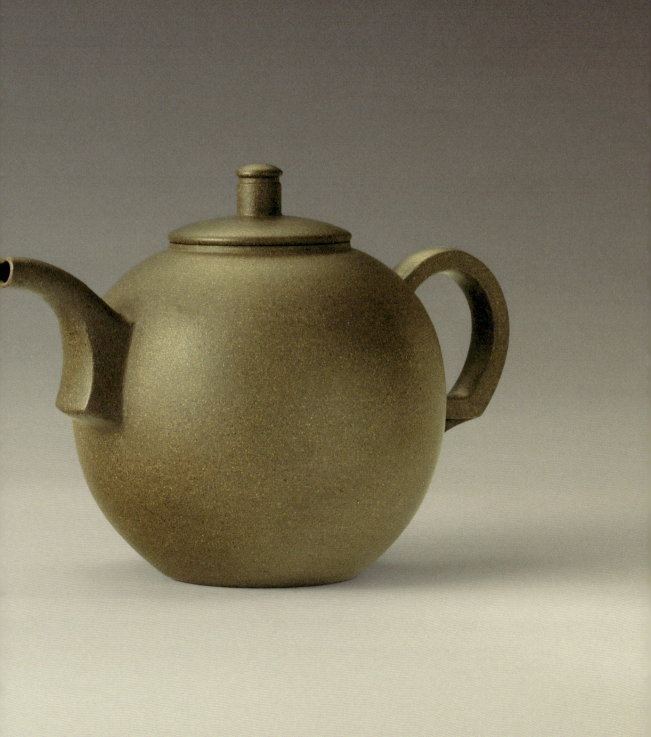

　　宜兴紫砂，是传承性非常强的艺术和手艺。何为传承？当代的手工个体如何与传统经典发生关系？作为一个生活在当代的紫砂创作者，紫砂艺术能否承载对当代审美情趣的观察和思考，能不能从紫砂的传统中演化出紫砂艺术的当代性审美？都是我一直苦苦思索的问题。基于这些问题，我于1986年进入北京中央工艺美术学院进修，师从张守智、王建中教授，学习造型设计。

　　时代在不断发展。清末民国以降，西方各种观念日渐侵入，传统文化早已背井离乡。艺术的当代性，是任何一个有远见的艺术工作者，都不可回避的严肃话题。

　　紫砂壶制作的滥觞，大抵源于喝茶解渴的实用功能，在某个历史时段，与文人士大夫趣味相遇，文人审美逐渐开始主导紫砂发展的内在精神走向，注重造型样式的创作，寄托文人的精神情趣，反映出特定的时代审美趣味和文化风尚，紫砂茗壶在文人手中，不仅一壶独酌，自得其乐，亦可雅集待客，煮茗助兴，且能浇胸中块垒，一扫郁闷和积垢，愉悦性情。文人和紫砂匠人合作而成的"文人壶"，又将单纯的"技"艺升华为"道"之美。

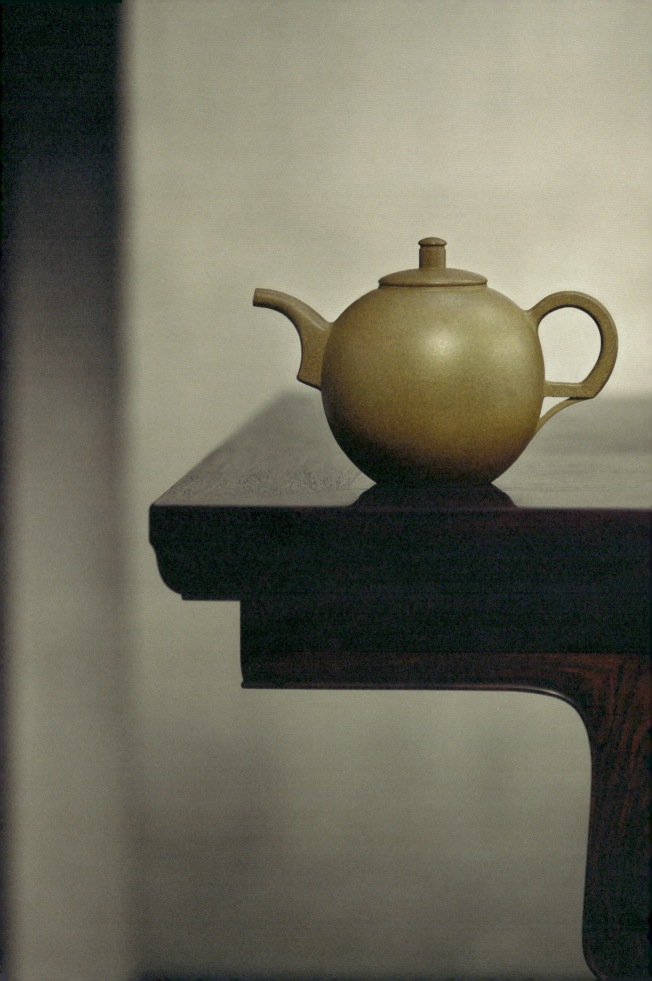

当代紫砂艺术在世界艺术思潮多元化影响下，开始不满足于对传统经典器型的复制，尝试突破传统的紫砂造型定式，强化审美功能，创作出个性鲜明、精神开放的作品，以表达当代人的生活与情感体验，也是创作者对未来紫砂发展方向的探索，丰富了紫砂的文化内涵。

我从顾老、母亲学艺之初，也是从临摹传统的器型和结构开始的，但随着我对紫砂泥料的习性、紫砂艺术精神的沉潜和体悟，意识到对传统经典的传承和尊重，不应只停留在对经典器型形似的摹制，或对经典某纹饰和结构的改良挪用，如此不但不可能抓住紫砂艺术的神髓，甚至可能沦为庸手。

离开传统，如无源之水，复刻传统，又如竭泽而渔，当代紫砂艺术应是传统人文历史的传承，和在适应现今时境下的审美理念中，推陈出新，唯有立足传统，不断创新，才可从传统古意中，萌发出新的勃勃生机。

紫砂艺术的美学价值在于从技术、功能、艺术、文化等方面充分展示陶土的特质。审美是理解艺术、理解中国传统文化的核心，也是感悟生命、体悟生活的方便法门。西方讲求精确性、逻辑性，即便是对美的理解，也难以跳出形式规范；老子《道德经》所言："道之为物，惟恍惟惚；恍兮惚兮，其中有象；恍兮惚兮，其中有物。"传统文化所追寻的审美，却是与人心不相离的精神境界，一种突破语言牢笼的内在直观体悟，同时也是对天地大道、人的道德品行的尊重。

霸王枨壶,由王建中教授设计,酝酿许久,数易其稿。我采用青灰泥全手工制作。壶身呈球型,饱满大气,拍打成型难度非常大,青灰泥,烧成后最佳发色为青中呈淡灰,只有用特高温1200度以上烧制,否则无以呈现这种特别而雅致的色泽。为了深入了解明式家具,以求更好地表达出壶之钮、流与把的仿家具造型,并用紫砂做出黄花梨木质那种刚柔兼备的线条感觉,我多次请教家具专家,观看家具实物,明白家具构件的力学原理,待这些关系在脑海里渐渐变得清晰,一把气质恬淡安静、比例结构协调、线条流畅、或方或圆、过渡自然的壶,也就自然而然地做成功了,得到了王建中教授的称赞。

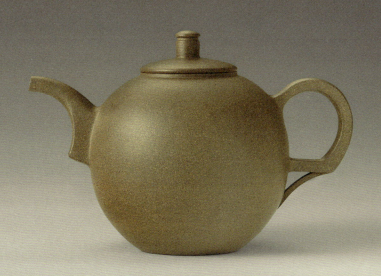

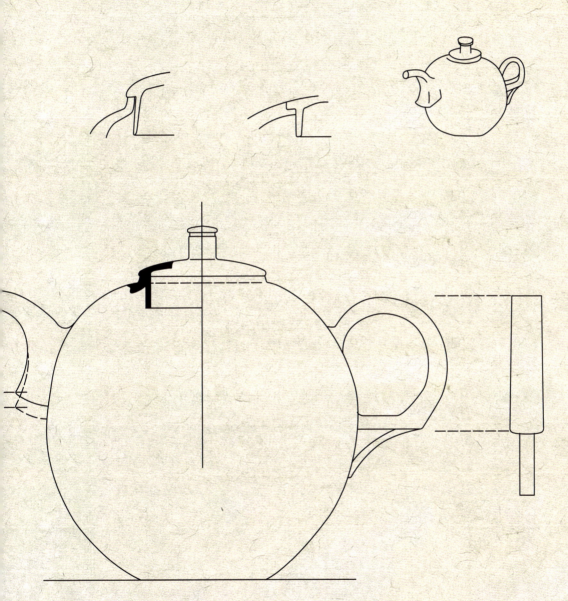

霸王枨
清华大学　王建中教授设计图　2014年5月10日

时任广东画院副院长的伍启中先生设计，我用老紫泥制作的跃壶，与霸王枨壶可谓一动一静。跃壶重点在"跃"字上，做出弹性十足的动感、力度来，是创作这把壶的主要思路。流与把在制作过程中，要一气贯通。向前飞起的壶把，自身的重心控制，与壶身之间的距离在制作中尤为重要。把的大小粗细，与壶身的比例均衡，亦是小心翼翼，不断调整，所幸在中央工艺美术学院学习了结构素描，训练了对三维空间的想象力和把握能力。作为一名紫砂造型的创作者，观察方法的训练与观察习惯的养成非常重要。结构素描是以研究物体对象本身的结构为中心的，它不受环境自然光线的直接影响。所以在观察对象时，可以不管光线在物象上产生的明暗投影，而把主要精力放在物象的结构本身，支撑一个物体的框架是什么，找到框架就找到结构，不仅看清楚的地方要研究分析，看不清的地方也要研究分析。这样，就要求我们面面观察，对物体前后左右都要看，而不是将眼光停留在某一角度。物体的长宽比例、大小比例、前后的透视关系比较，每个物体的高低比较和大面小面之间的比较，这些都成为我们观察时分析研究的对象。整体观察、整体比较，再整体去思考，一出手，就可以准确地抓住要点，分清主次和前后关系。有了这些学院的正规训练，让我对造型设计理念有进一步认识，很顺利地完成了跃壶的烧制。

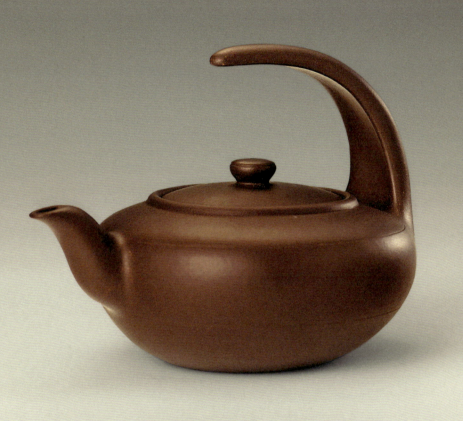

中央工艺美术学院的学习,为我提供深造的机会,也对我艺术修养的提升,文化视野的开拓,助益良多。我开始思考传统紫砂艺术中所蕴含的哲学思想,思考自然与人的关系,在当下的语境中如何正确表达。融合传统,演绎当代,强调全手工制作的同时,突出个性和主观感觉,创新表现手段,丰富了紫砂造型语言。

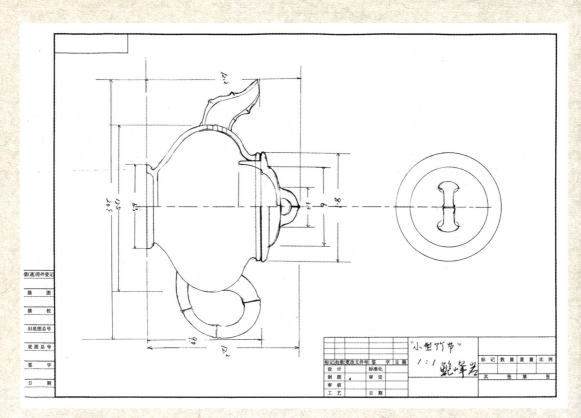

鲍峰岩竹节壶设计图稿

晏旸壶,是我毕业设计的作品。晏旸,壶型思路取自东汉思想家王充的《论衡·佚文》句:"天晏旸者,星辰晓烂。"采用当时紫砂工艺一厂黑料制作,以示晴朗的夜空,黑得通透纯净,壶身造型奇特,身、流、把,形成一体,壶钮塑以日月争辉纹样,并抽象隐约星辰概念,引发观赏者的空间多维角度的想象,品悟"天晏旸者,星辰晓烂"的字句背后的宽广意境。黑料的烧成收缩率类似朱泥,壶身成型亦实难把握,挑战这些难度让我废寝忘食,但心里却是甘之若饴。

1987年於中央美术学院毕业作品

一种新的器型诞生，往往是传统紫砂壶艺与当代艺术理念碰撞的结果，相对于设计形态的不断更新，人固有的观念束缚才是最难打破的。所以，要认识到紫砂艺术植根于整个中国文化、艺术文脉，全面看清今天的紫砂生态。进行创作时，汲取一切可为我用的东西，更广阔更深厚地沉潜下去，与时俱进，以我手抒我心，把自己的观点、想法，在作品中呈现，才是我们中青年一辈紫砂创作者的责任。

得奖之作

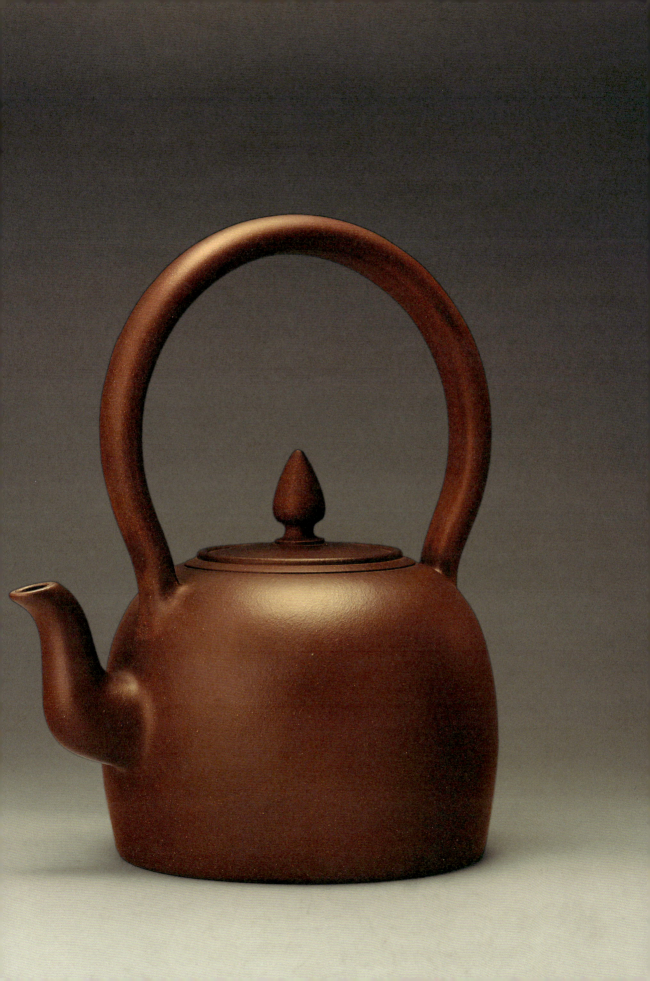

2009年,我的作品"怡烛提梁壶"荣获第九届中国民间文艺"山花奖"。

中国民间文艺"山花奖"是由中国文学艺术界联合会、中国民间文艺家协会共同颁发的国家级民间文艺大奖,与电影"百花奖"、戏曲"梅花奖"、舞蹈"荷花奖"等同属我国文艺界的最高奖项。

当时得知自己被选去参评时,心里虽然有点忐忑,但还是比较自信的,经过作品的挑选,以在2008年获得上海民族民俗文化博览会传承奖的"怡烛提梁壶"参加评选。

怡烛提梁壶的造型,从传统壶型上变革过来,带有自己的创新,灵感来自于蜡烛的高尚品格,燃烧自己,照亮别人。我脑海时时会浮现出顾老和我的母亲手把手教我的一帧帧画面。还有很多师友,这些年来,他们花费了宝贵时间,不厌其烦提出大量意见和建议,使我得以在紫砂这条道路上平稳而健康地发展。想到此内心充满了感恩之情,我每一个创作的手迹,都蕴含着那份情感。另外,烛火也有薪火相传的含义,象征了紫砂艺术的代代传承,继往开来。

怡烛提梁壶容量为2200毫升，全手工制作特大款的提梁壶，能更好地体现宜兴紫砂壶的制作技艺。收缩率为11%—13%的紫泥是不二之选。

做紫砂大件作品，是对个人综合素质的考验。首先是大型木转盘上的功夫，拍打成型必须又稳又准。拍打成型后，这么大的壶的生坯，需要上下翻转，修整壶口和壶的底部，未干的生坯受一点外力随时可能变形，生坯的翻转，体力、眼力、巧力，三个要素缺一不可，有一点点偏差，全部得从头再来。修整成型后生坯阴干的过程，开始还需每一至两小时翻转调整一下，因壶的体积硕大，受重力的影响，身桶容易变形，丝毫不可马虎，做壶前须预先考虑后面会发生的各种状况。

盖钮设计为烛火状，以切合主题，盖为嵌盖，加上圆线，增加了线条的流动感，使壶在敦实沉稳中多了几分灵动和秀气。抟出与壶身适当比例的提梁，可以稳稳地提住至少1800—2000毫升重量的水，提梁的大小、宽窄、高低，都经过精密的计算，采用上粗下细的样式，保证了提壶时手感的舒适，和出水时角度的合理性。

"茶雨已翻煎处脚，松风忽作泻时声。枯肠未易禁三碗，坐听荒城长短更。"东坡居士《汲江煎茶》的风雅，是我一直向往的。怡烛提梁壶做了单底，可以在炭火上烧，煮泉煮茗皆宜，甚为实用。

一般来说，壶的烧成，在容量为1300毫升左右，已达烧制极限，2000毫升以上，几乎是不可能完成的任务。对我来说，信念很重要，抱着一定成功的决心，尝试一次次的挑战，是我追求紫砂艺术的动力。

入窑,熊熊烈焰,与这紫玉金砂奏出一出交响曲。皇天不负有心人,一次烧制成功。

怡烛提梁壶获奖时,心情很激动。有荣誉感,更多的是使命感。当时接受《宜兴日报》记者采访时,记者问道:你在作品上追求什么样的风格?我的回答是:我有风格的追求,简洁、明了、大方,但还没有形成风格。如果有一天壶摆在那里,别人一看就知道是鲍峰岩做的,这才算是有了风格。

一转眼间,八年过去了,今天再次自问,我想依然这样回答。"路漫漫其修远兮,吾将上下而求索。"紫砂艺术这条道路,认真做一年,便有一年的体悟,没有最好,只有更好,努力一步一个脚印前行并快乐着。

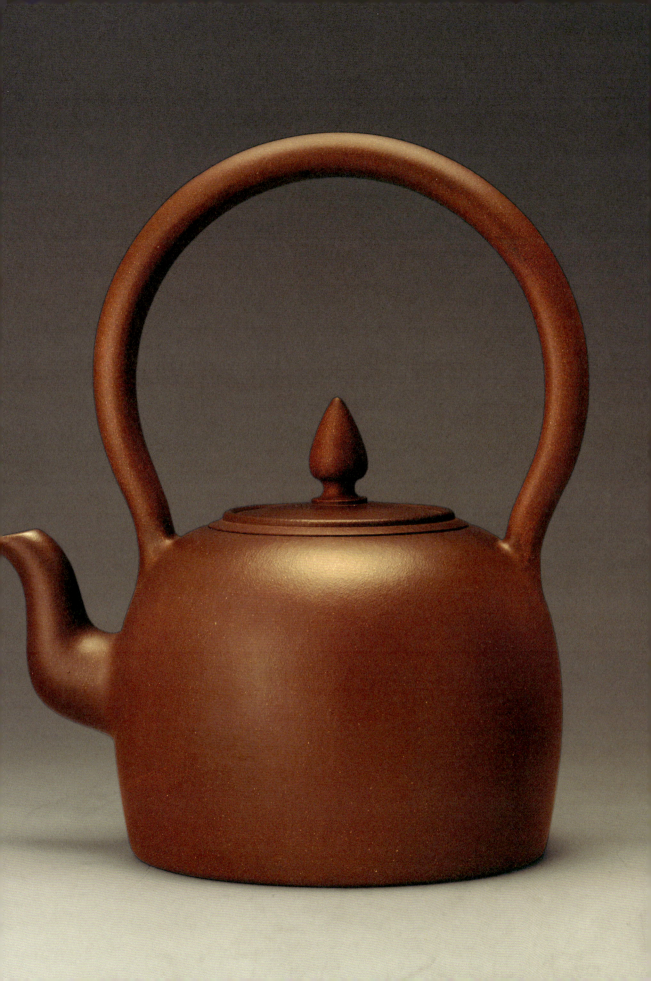

附录一 鲍峰岩印鉴

紫泥

底槽青

青段泥　　　　　　　　　　　青灰泥

朱泥　　　　　　　　　　　　深拼泥

附录二 壶各部名称

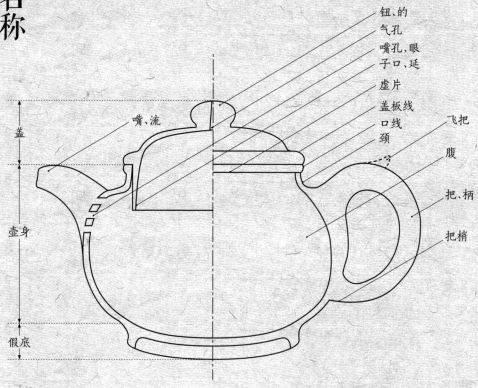

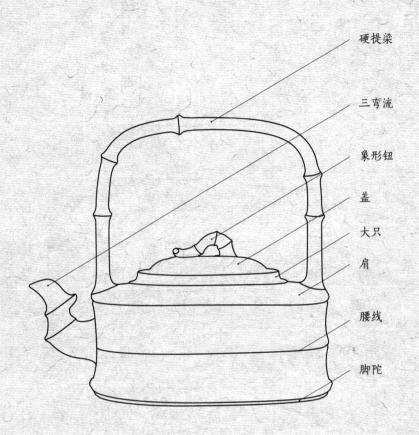

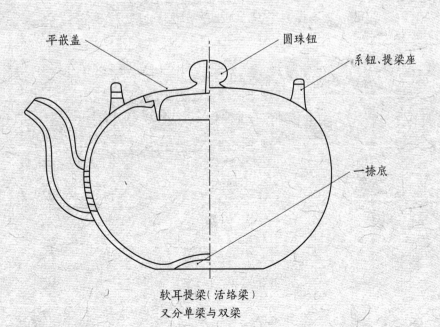

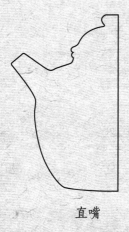
直嘴

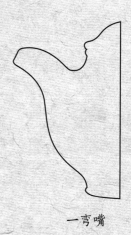
一弯嘴

两弯嘴

三弯嘴

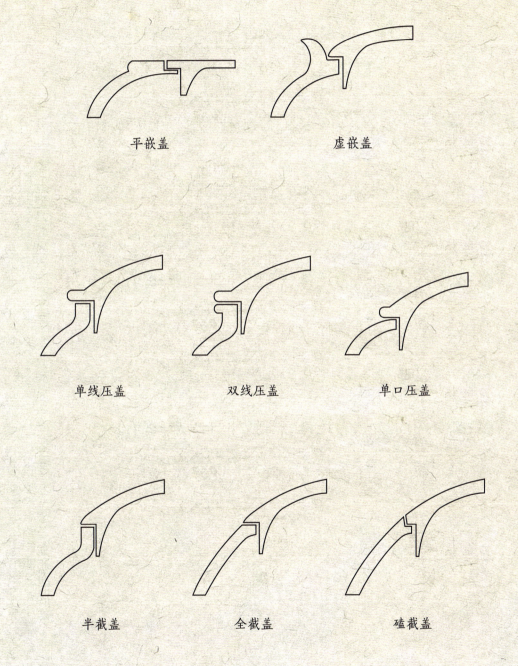

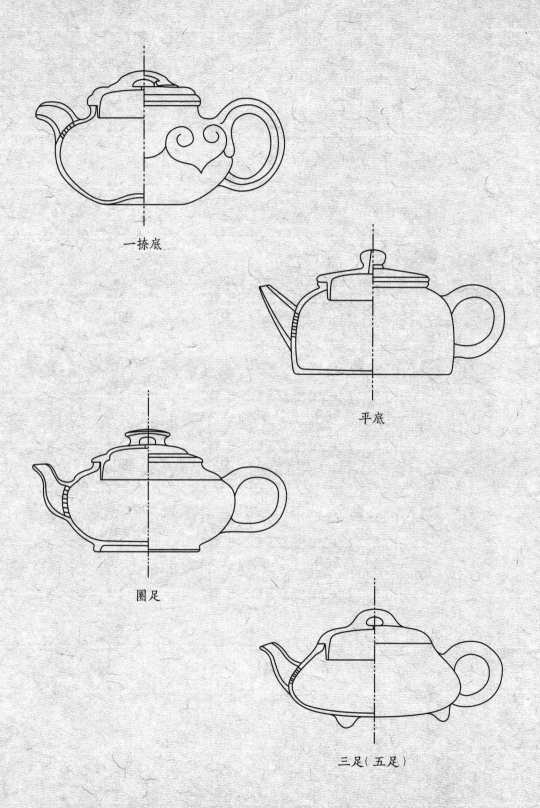

一捺底

平底

圈足

三足（五足）

鸣　谢
（排名不分前后）

建投书局

宜兴古龙窑艺术中心

闳　庐　　　　　　　　余赛清　俞　洋

菡　轩　　　　　　　　　　　陈　成

福　庐　　　　　　　　　　　唐易宗

三远轩　　　　　　　　　　　范少江

拾青集　　　　　　　　张寿勇　茗　然

联智会展　　　　　　　　　　叶　权

清堂·光嗣　　　　　　　　　韩愈扬

图书再版编目(CIP)数据

紫砂正脉 / 鲍峰岩著 . -- 上海:复旦大学出版社,
2018.12
ISBN 978-7-309-14081-1

I. ①紫… II. ①鲍… III. ①紫砂陶-工艺美术-
作品集-中国-现代 IV. ① J527

中国版本图书馆 CIP 数据核字(2018)第 275189 号

出品人
严　峰
策　划
谷　雨
责任编辑
谷　雨
艺术顾问
刘　水
扉页题字
吴为山
装帧设计
刘　水 / 阅亐文创设计
摄　影
马晓春 / 捷报摄影
壶型拓制
余赛清　俞　洋　唐易宗

紫砂正脉

鲍峰岩　著

复旦大学出版社有限公司出版发行
上海市国权路 579 号　　邮编:200433
网址:fupnet@fudanpress.com　　http://www.fudanpress.com
门市零售:86-21-65642857　　团体订购:86-21-65118853
外埠邮购:86-21-65109143　　出版部电话:86-21-65642845
上海雅昌艺术印刷有限公司印刷
ISBN 978-7-309-14081-1/J · 377

如有印装质量问题,请向复旦大学出版社有限公司发行部调换。
版权保留,侵权必究。

2019 年 4 月第 1 版　　开本:787 × 1092　1/16
2019 年 4 月第 1 次印刷　　印张:18
定价:260.00 元